＼アダンの葉で編む／
琉球パナマ帽の作り方

木村麗子

はじめに。

1988年　東京下町で育った私が久米島へ移住したのは
ただ海が青かったからで
長く居ようとかここで子育てしようとか
大きな理由や将来へのビジョンなんてものは
これっぽっちも持ってなかった
海が青くてキレイで　こんなところに住んでみたい
ただそれだけで暮らし始め　ウインドサーフィン　ダイビング
ヨット　貝拾い　波のり　パラグライダー　カイトサーフィン
海の遊びや自然の遊びが好きになり　あっという間に30年近く

当時はインターネットなんてもちろんなく
海や自然の中で遊ぶ以外になんにもなかったから
拾い集めた貝や石で色んなモノを作り
椰子の葉で帽子を編み　犬や子どもと遊んで暮らした

アダンの葉で帽子が編めることを知ったのは1990年頃
あちこち調べ聞きまくり　いろんな断片を繋いで試行錯誤したけど
その頃は情報を手に入れる術もなく　すんなりとは行かなくて
どうにかやっとカタチになるまで
気づけば20年以上かかっちゃっていた

独学で勉強しているうちにギリギリセーフで
当時のことを知っている100歳超えのおばあちゃんに出会い
1999年にアダンの葉っぱ帽子の本を出版した
加藤和子さんに出会い　帽子編み復活は一気に加速して
途切れかけた技術継承の価値も分かってきて今に至るわけで

そこには　インターネットで情報を拾えるようになったことが
大きく貢献してて　私が編み始めた時はまだネットはなく
おばあちゃん達が情報発信しているはずもなく
互いに存在を知ることも出来なかったんだけど
消滅しかけていた技術はタイミングよく
ネットの普及で復活することができた

アダンの帽子編みがまた消滅の道を辿らないよう
こうして本として残せることになったのは
その意味に共感してくれたたくさんの人が
おもしろいじゃん　がんばれと言ってくれたからこそ
こんなとびきりすごい機会を私に与えてくれた皆さん
ホントにほんとーにありがとう

この一冊が今後帽子編みに興味を持った誰かの参考になり
沖縄にこんな素敵な手仕事があったんだと
その存在をたくさんの人に知ってもらう
きっかけになってくれれば幸せです

願うは
国内でアダンの自生する　奄美　小笠原　沖縄で
将来　アダンの葉のクラフトが新しい伝統として定着し
椰子の木陰で海風に吹かれ遊ぶ子供を見守りながら
のんびりおしゃべりしつつ
お母さんたちのいい仕事になっていること

青い海に　花の香の風が吹く南の島で
たまに台風にやられながらも
裸足で子供を育て犬と暮らすことができた
偶然と幸運に心から感謝

これからも　晴れの日は海と空
雨の日は帽子を編んでいきます

100年後も1000年後も
この青い海と空がずっとここにありますように

青い青い海と空の沖縄　久米島より

木村麗子

This book celebrates the legacy of
30,000 Okinawan weavers from 110 years ago.
Succeeding their unspoken and unfulfilled wish,
we restored the once discontinued knowledge and technique of
BOUSHIKUMA and documented them in this book.

The weavers are no longer around to share this book with.
Instead, this book will tell of the story of the weavers and their BOUSHIKUMA skill.

Our hope is that hundred years down the road, future generations in Okinawa
would have inherited the art of weaving and keep the culture alive.

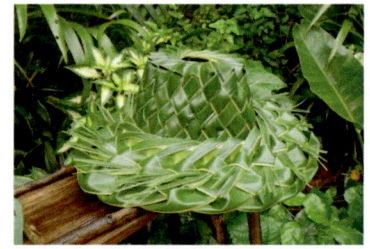

ISLAND DAYS

花の香りは海の上に届き
イルカやウミガメが顔をあげて眺める
南の小さな島のこと

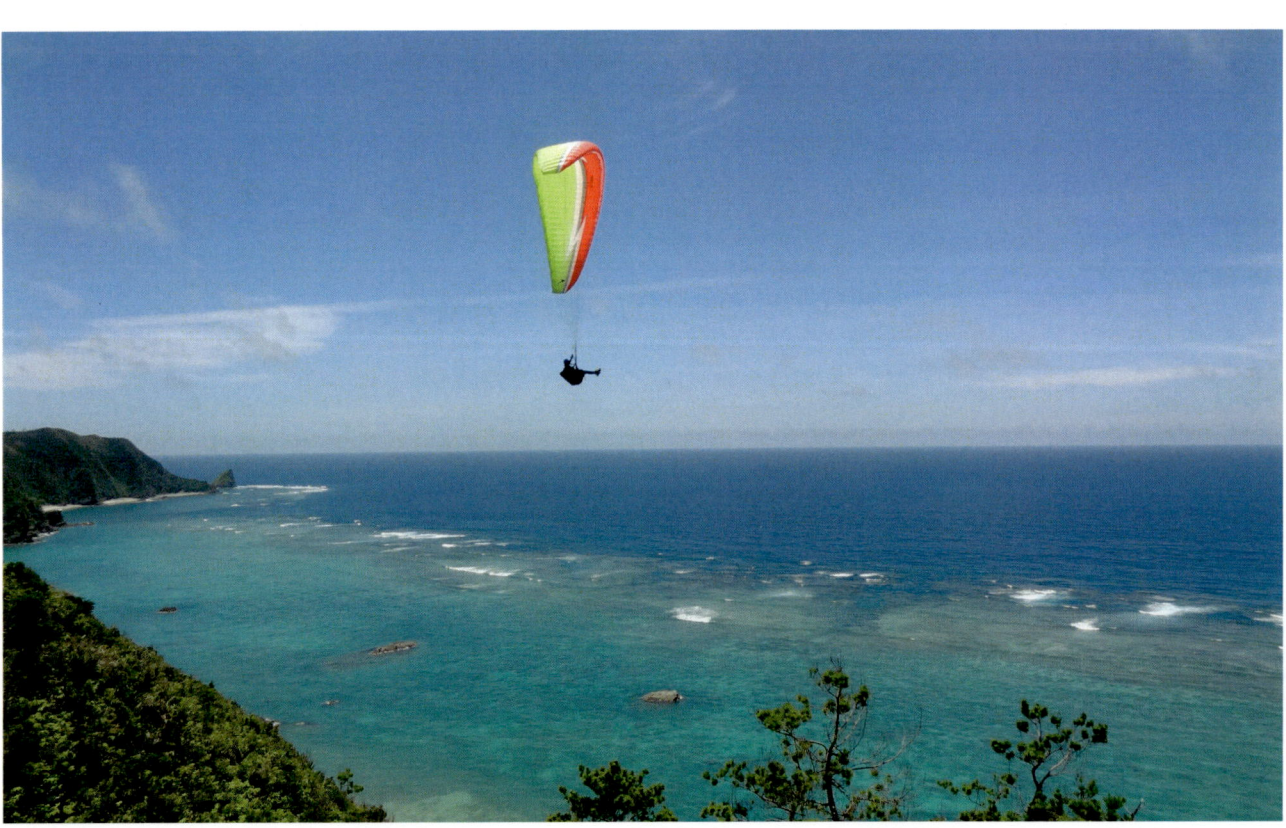

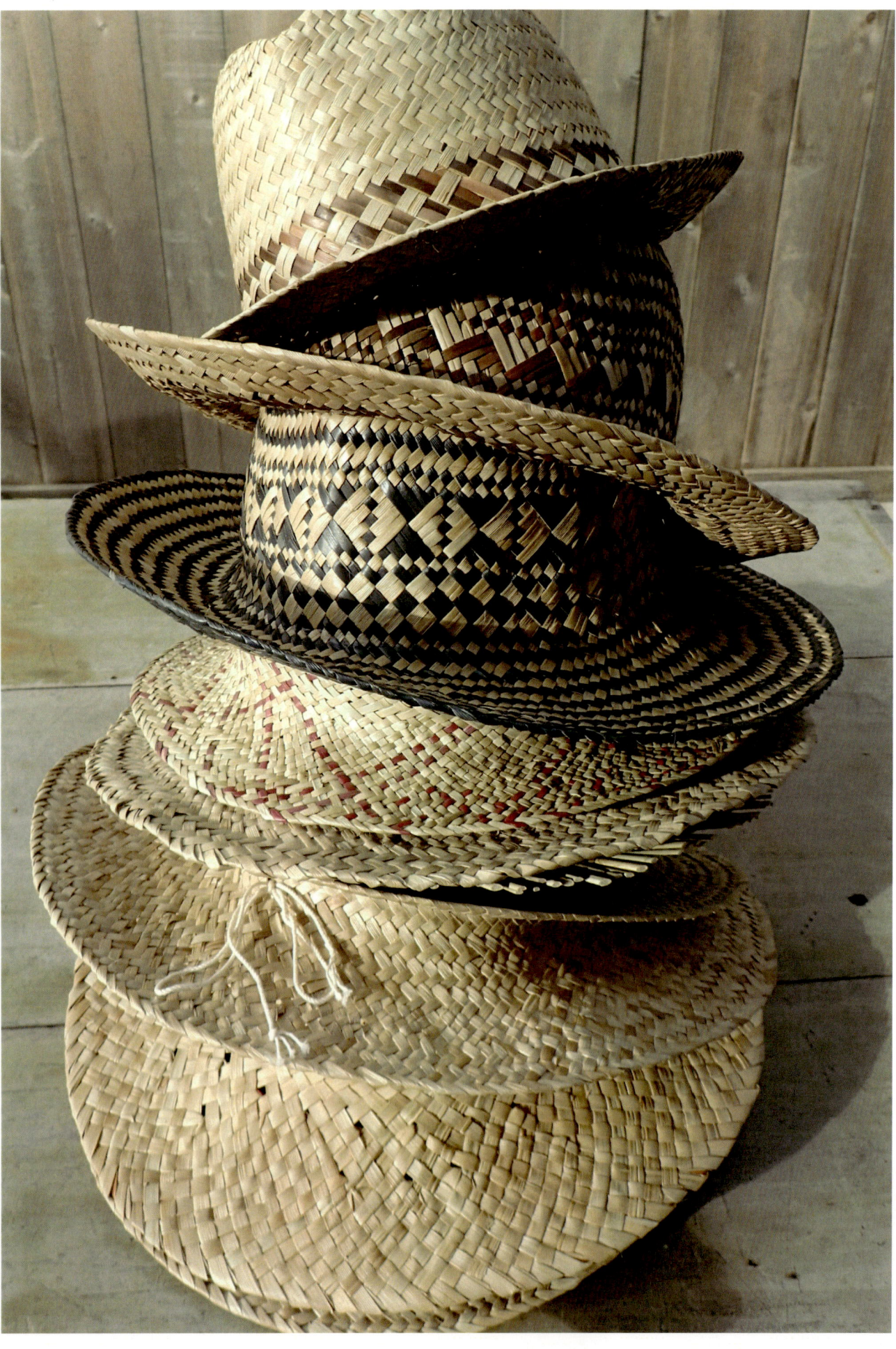

How to Make
Ryukyu Panama Hat

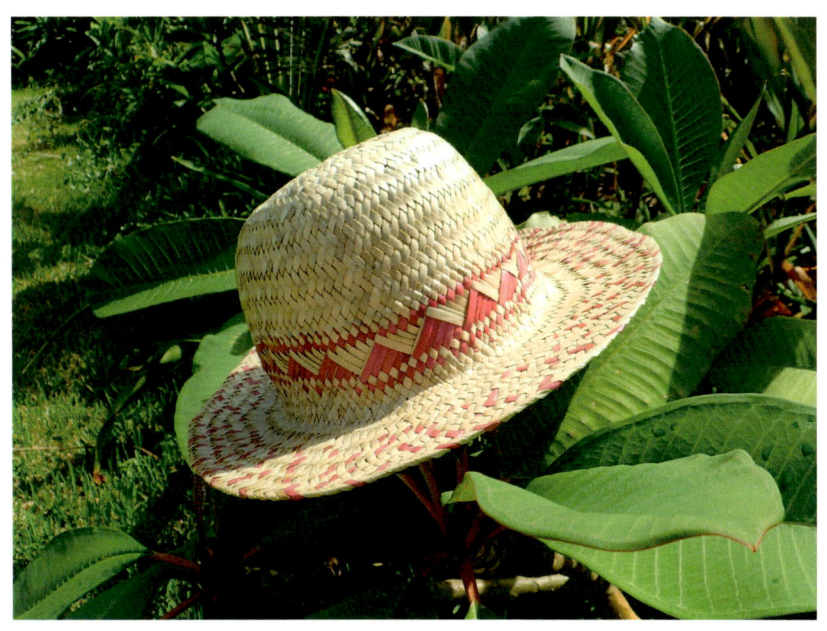

実際にアダンの葉を使って帽子を編む方法をご紹介します。

沖縄の昔ながらの編み方を少しだけアレンジし、

道具なども簡素にしています（編みあがりは同じです）。

あまり根を詰めないで、沖縄の空気を感じながら、のんびりトライして下さいね。

Let's try!　Ryukyu Panama Hat

1. まずは葉っぱの仕立てから。

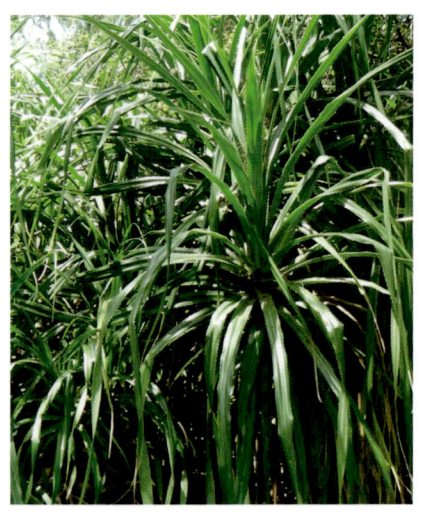

1 アダンの葉を見つけに行く

アダンは海岸近くに生育しています。台風などの風が当たらず傷みがない、長さのある葉を見つけるのがポイント。けっこう痛いトゲが葉のサイドと裏にあるので注意！

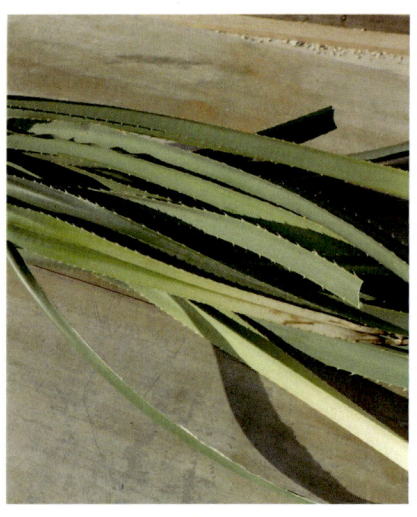

2 長さ1mくらいの葉を40枚ほど採取

帽子一つ編むのに、大人が両手でつかんで一握りくらいの葉が必要。葉の先端の細い部分と根元の部分はカットします。

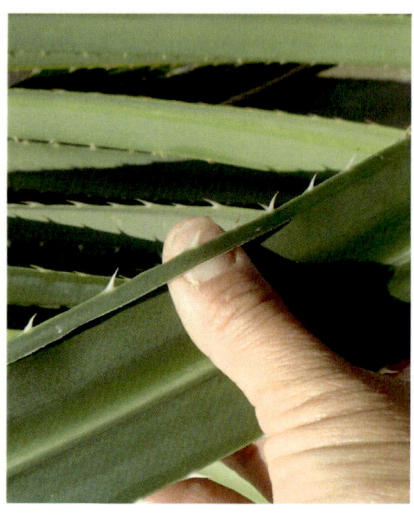

3 トゲを取って葉を3枚におろす

指先で葉を割ってトゲを取ります（これが結構痛いんです。トゲなしのアダンを見つけることができたらとてもラッキー！）

4 トゲを取るとこんな感じ

葉の細い方の先端を束ねておきます。

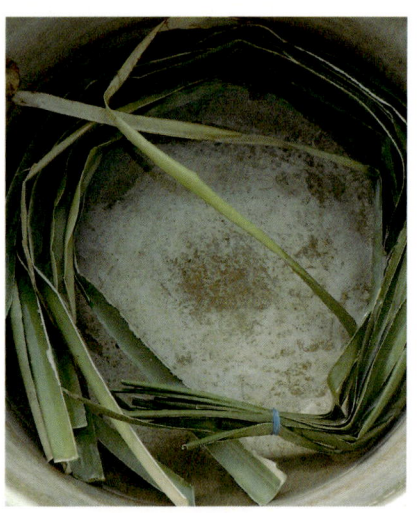

5 大きめの鍋で束ねた葉を茹でる

鍋に沸かしたお湯が沸騰したら、葉を入れて15分くらい、トングで表裏を返してさらに15分くらい茹でればOKです。大きめの鍋で葉が折れないように丸めて茹でましょう。

6 風通しの良い所で乾燥させる

茹でた葉を吊るして乾燥させます。一ヶ月ほどで写真のように白くなります。湿気でカビたりするので、できるだけ風通しのよい所で。雨にあてないように注意してください。

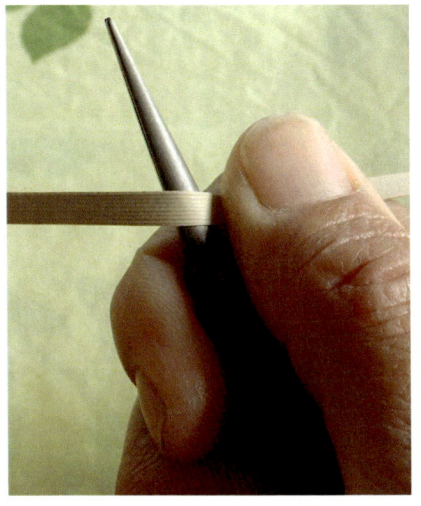

7 乾燥した葉をなめしていく

乾燥した葉は丸まっています。これをハサミの裏や手などでしごくようになめしていきます。この作業を丁寧にやることが仕上がりの見栄えが良くなるコツです！

8 葉を細く裂いていく

なめした葉を細く裂いていきます。細い方がキレイな仕上がりになりますが、その分編むのも大変なので、最初は5mmくらいの幅で。

そもそも、アダンって何？

「アダン」はタコノキ科の常緑小高木で、亜熱帯～熱帯の海岸沿いなどに多く生育している植物です。沖縄では古くからその葉や幹を利用して、様々な生活用品が作られていました。アダンで編まれた帽子やカゴは海外でも人気を博し、その多くが輸出されていたそうです。

タコノキの仲間はポリネシア、ミクロネシアでも広く素材として用いられ、遠くハワイの地では現在もラウハラ工芸として広く知られています。

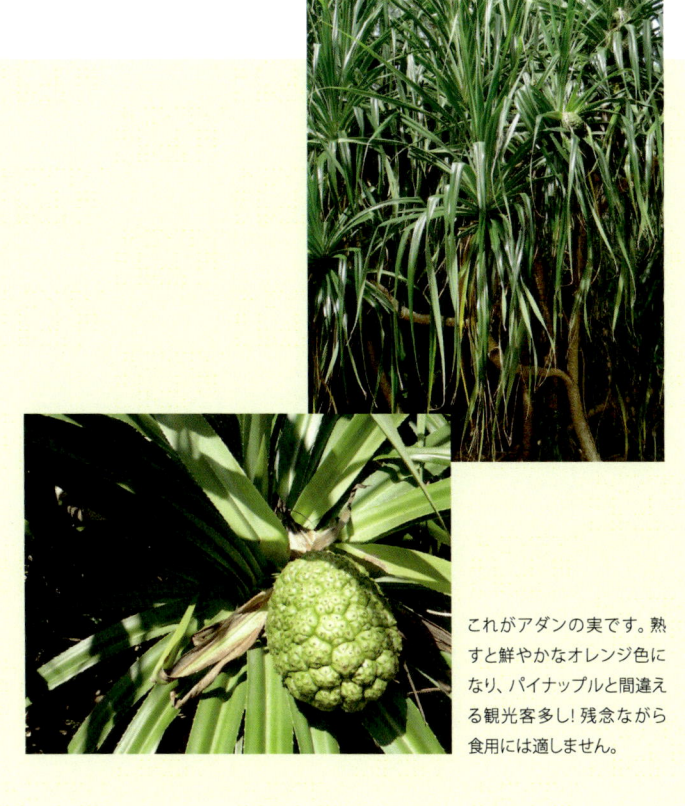

これがアダンの実です。熟すと鮮やかなオレンジ色になり、パイナップルと間違える観光客多し！残念ながら食用には適しません。

11

Let's try! Ryukyu Panama Hat

2. いよいよ編み始め！つむじから編んでいきます。

1 幅5〜6mm、長さ80cm位の2つの束にする

乾燥した葉を2つの束に分け、真ん中あたりを糸で結びます。葉の幅が5〜6mmなら、1束9枚くらい。葉が細ければもう少し本数が多くなります。（写真では分かりやすいように、実際の葉の幅よりも少し太めにしています。）

2 右にスライドさせるように束を開く

結んだ部分を中心に、写真のように右側にスライドさせるように開いていきます。右束の上半分、左束の下半分の葉を手順が分かりやすいように着色しています。

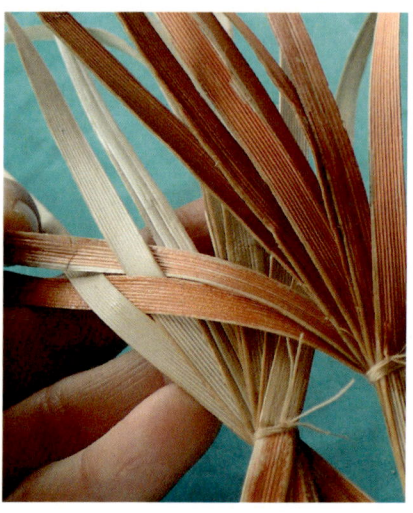

3 右束と左束を組み合わせる

右束の左端の葉①を、左束の左端の葉❶の下に通す→右束の左から2番目の葉②を、左束の左から2番目の葉❷の下を通して❶の上に出す、の手順で。3番目以降も同様に。

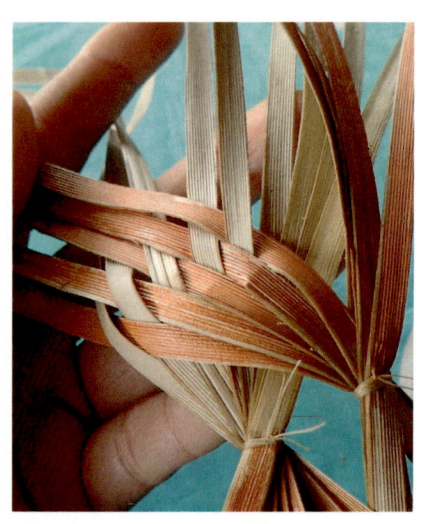

4 まずは上半分を編んでみましょう

同じ手順で、上半分の葉を編んでいきます。

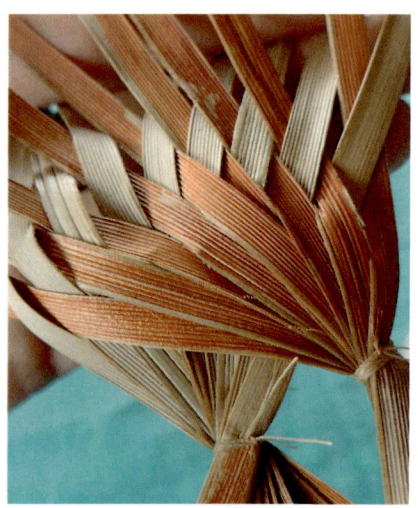

5 上半分が全部重なったところ

上半分の葉が全部重ねられたら、手元をひっくり返して下半分も全く同じように編んでいきます。

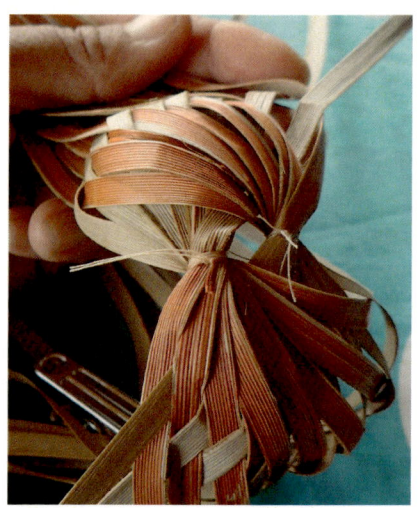

6 上半分と下半分を引き寄せていく

編んだ葉を少しずつ引き締めながら、上半分と下半分をくっつけていきます。せっかく編んだところを引き抜かないように注意！

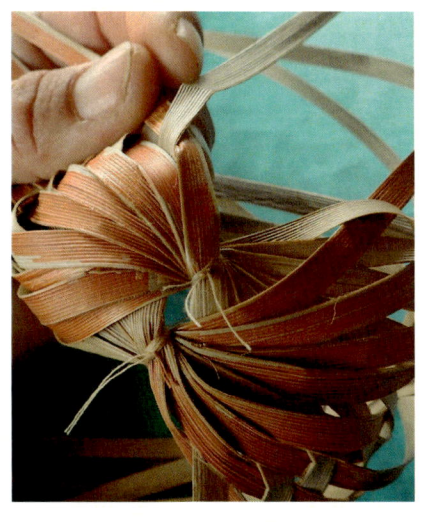

7 下半分の葉を上半分に寄せているところ

写真で茶色に着色してある葉（右束の上半分、左束の下半分）が、常に白い葉の上に渡されているのを確認してください。

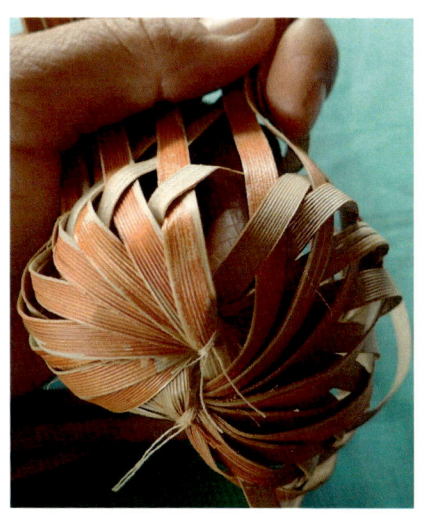

8 上下を合わせて整える

上下をキレイに合わせると、始まり部分がどこか分からなくなります。これが正解。少しずつ、優しく引き締めていくのがコツです。

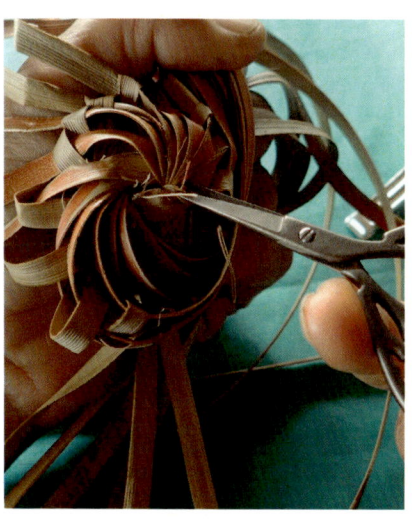

9 真ん中を結んでいた糸を切る

糸は中心がバラけないための仮止めなので、ここで切ります。もちろんだけど、葉っぱは切らないでくださいね。

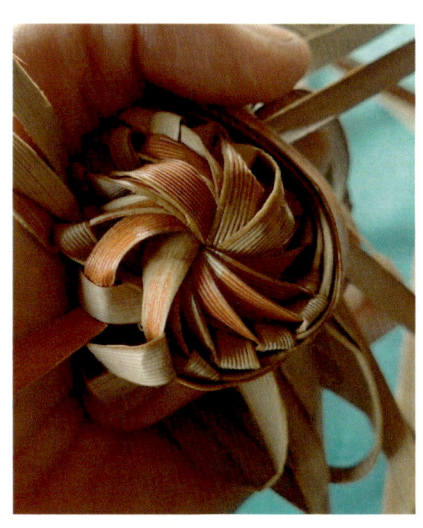

10 お花のような模様ができれば成功

糸を切ったら、さらに葉を引き締めます。中心が整って、お花のようなキレイな模様ができていれば大丈夫。

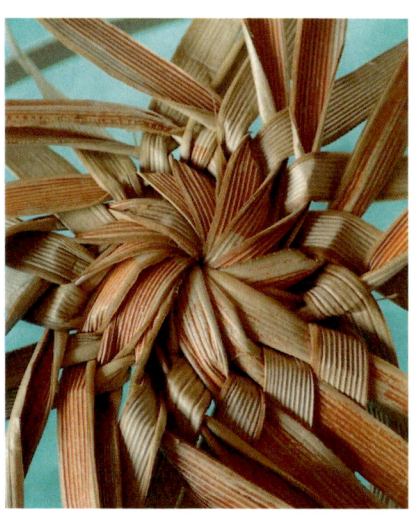

11 帽子のてっぺんができ上がりました

むかしはこの部分を天（テン）と呼んでいたそうです。これで1段目が完成です！

> **Point**
>
> 常に霧吹きで手元を湿らせながら作業するようにします。
> 熱中すると忘れてしまいがちですが、きちんと湿らせながら作業することで葉が切れたりすることを防げるので、常に湿った状態を保つことを意識してください。

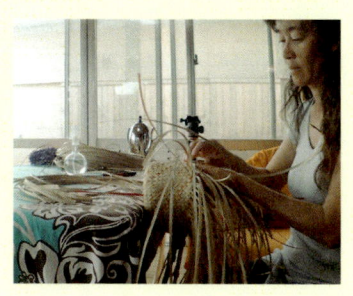

Let's try! Ryukyu Panama Hat

3. 普通目1目に増やし目1目を入れて2段目を編みます。

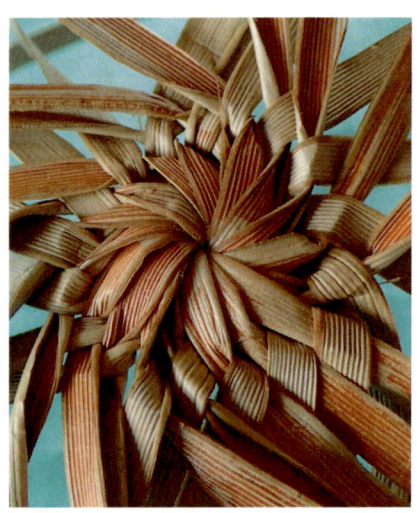

1 1段目をもう一度確認

端を重ねる順番が違っていると、キレイなお花状になりません。ここで間違えていると大変なので、もしこの形になっていないようなら1からもう一度やってみましょう。

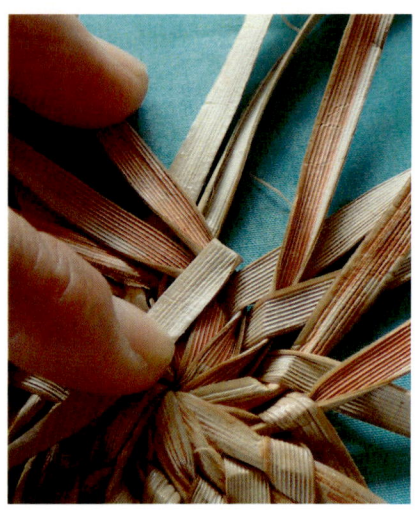

2 任意の位置から2段目をスタート

下側になっている葉（時計回りに開いている写真では白い葉）の一枚を起こし、上側の茶色の葉の上に倒します。ここからは常に葉の流れる向きに注意して見てください。

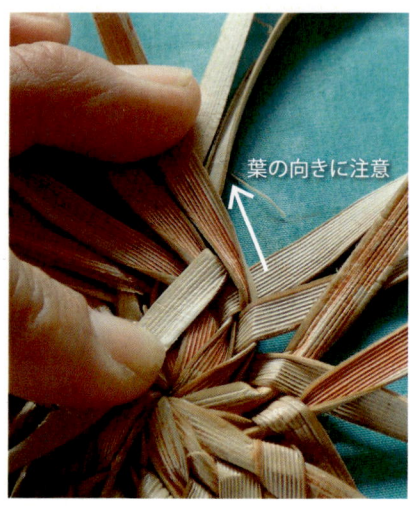

3 上側の葉（茶色）を重ねる

倒した白い葉の右側すぐ手前の上側（茶色）の葉を重ねます。茶色の葉は反時計周りに開いているので、その流れの方向に。表裏が変わらないよう気をつけてください。

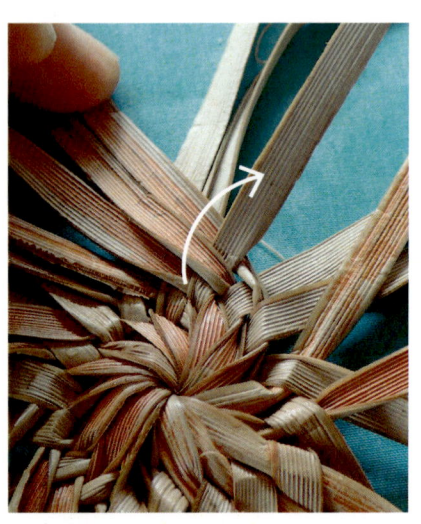

4 最初に起こした下側の葉を戻す

一番最初に起こした下側（白）の葉を戻します。これで普通編みの1目が完了です。

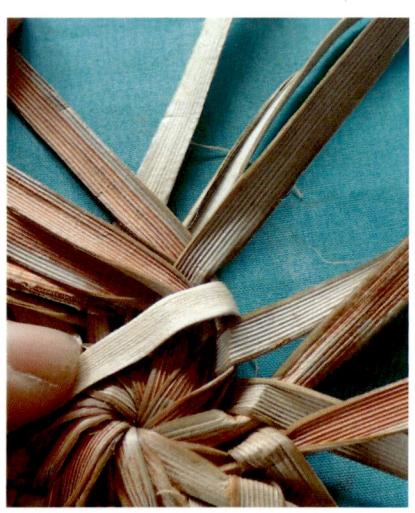

5 1目ごとに増やし目を入れていく

普通編みを1目編んだら増やし目をします。手順3で重ねた茶色の葉の下にある白い葉を倒します（手順2と同じ）。

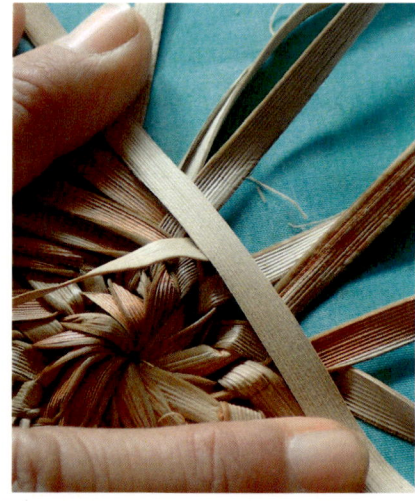

6 増やし目用の葉を一枚用意

増やし目用の葉っぱの真ん中を、起こした白い葉の根元に置きます。この葉は中心で折り曲げて使うことになります。

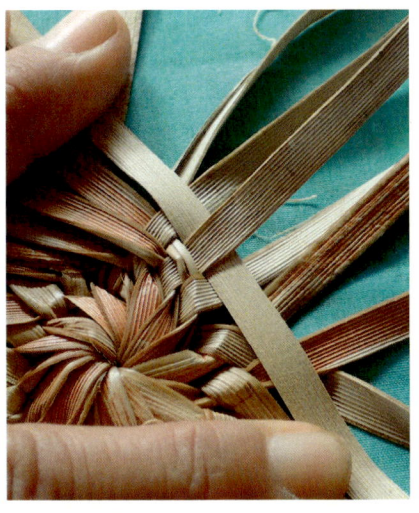

7 倒していた葉を起こして戻す

起こした葉で、6で足した葉を押さえるような形になります。

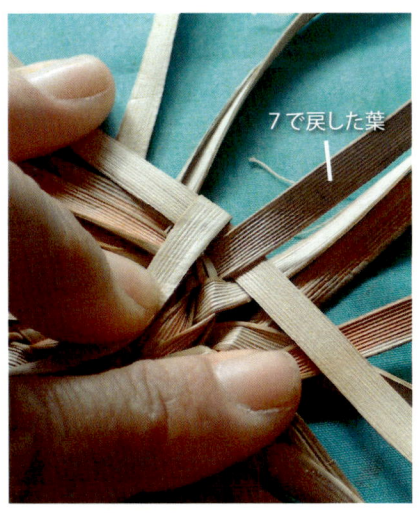

8 起こした葉の左隣の白を起こす

7で戻した葉のすぐ左隣の白い葉を起こして倒します。しっかり押さえながら進めましょう。

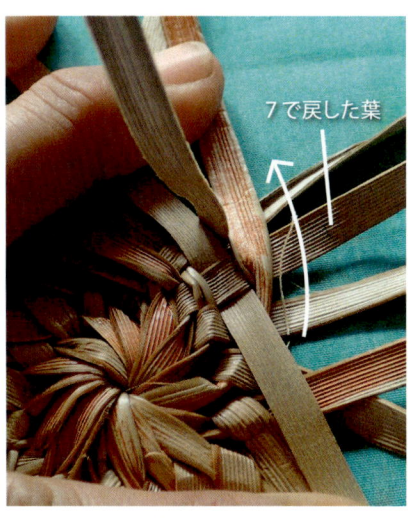

9 戻した葉の右隣の葉を白の上に渡す

倒した白い葉はそのまま、その上に7で戻した葉の右隣にある茶色の葉を上に渡します。

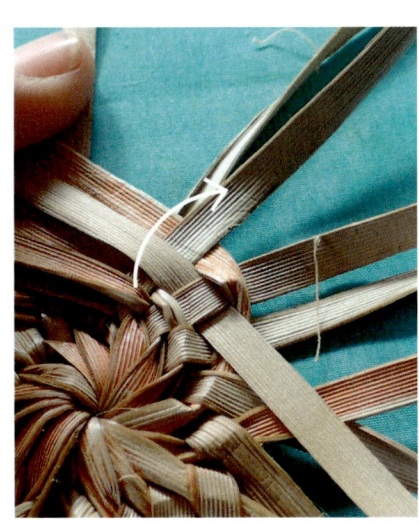

10 倒しておいた白を起こして戻す

倒しておいた白い葉を起こして、茶色の葉を抑えるように戻します。

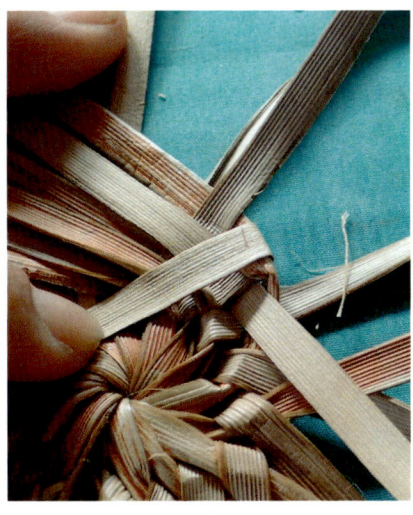

11 戻した白の右隣の白を倒す

戻した白の隣の葉（9で渡した茶色の葉に抑えられている）を起こして倒します。編む順番は常に外側から内側、左から右へと進んでいきます。

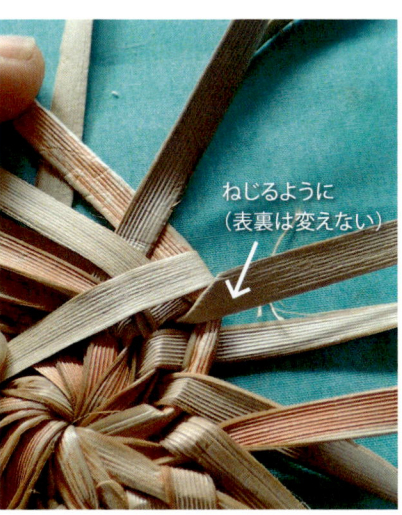

12 足した葉をねじるようにして下ろす

起こした葉の白の右隣にくるように、6で足した葉をねじるようにして（ただし表裏は変えないように）下ろします。これで増やし目が完了です！
普通目・増やし目を交互に2段目を編みます。

15

Let's try!　Ryukyu Panama Hat

4. 3段目は普通目2目→増やし目1目

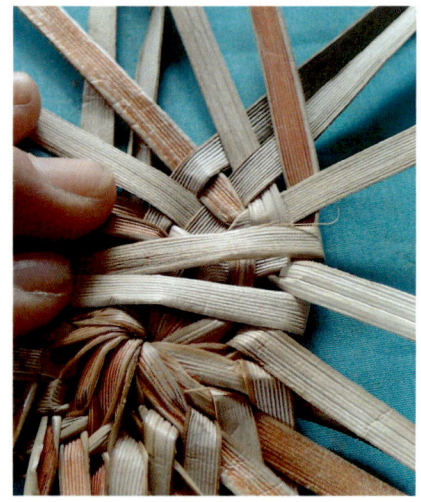

1 普通編み（増やし目なし）を1目編む

任意の位置からスタート（キレイに一周編み終わっているとどこがスタート位置か見えなくなります）。まず普通編みを2目編みます。下側にある白い葉を2本起こして中心に向けて倒します。

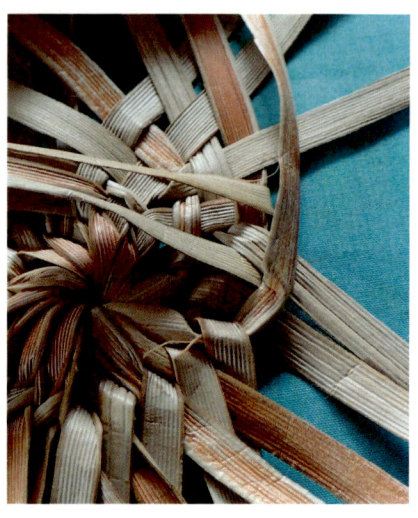

2 起こした白（下側の葉）に茶色（上側の葉）を渡す

倒した白い葉をの上に、茶色の葉を渡します。白い葉が茶色の葉に対して上・下・上・下の市松模様になっているか、常に確認しながら編むように気をつけて。

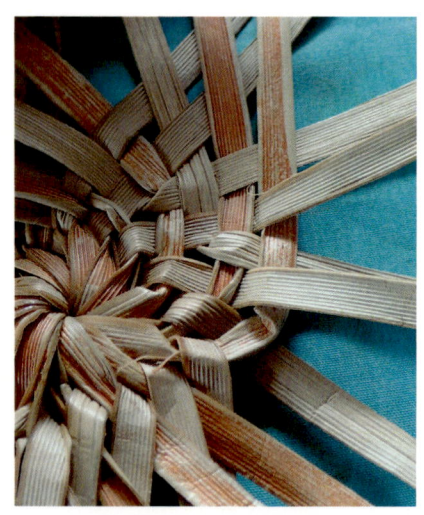

3 茶色の葉の上に白の葉を戻す

これで普通編みが2目編めて、3段目が立ち上がったところです。新しい段を編む時の編み始めは常に同じです。

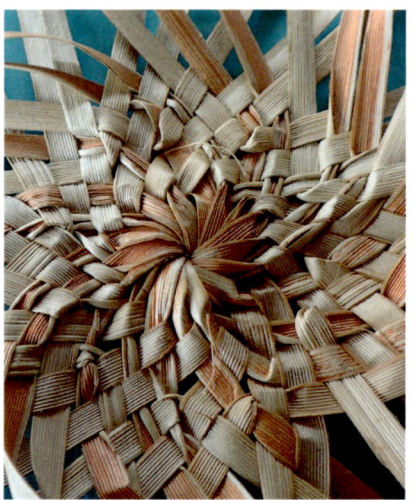

4 普通編み2目→増やし目1目で

3段目は普通編みを2目編んだら増やし目を1目、の割合で目を増やしながら編んでいきます。3段目が完成するとこんな感じ。

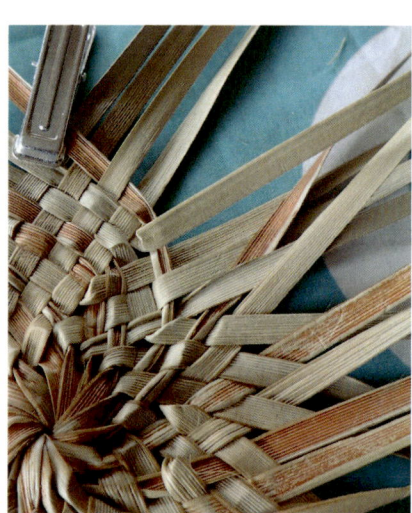

5 4段目は普通編み3目→増やし目1目

4段目の編み始めも手順1〜3と同様に。増やし目は普通目を3目編んだら1目足す、5段目なら4目編んだら1目足す、の割合で入れていきます。

●一つの段の編み終わり部分の処理のしかた

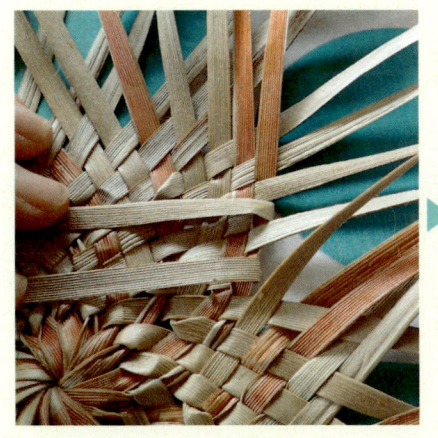

一つの段の編み終わり部分は、段を閉じて編み始め部分がわからないように処理します。一段が終わりに近づくと、編む部分が減ってくるようになります。

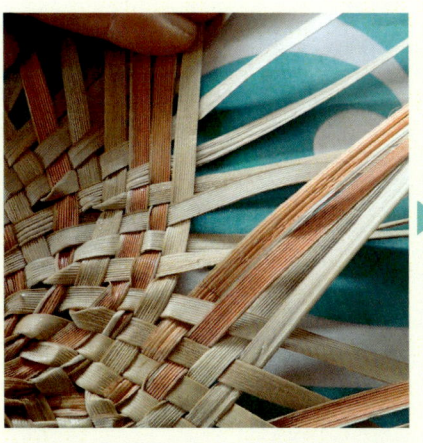

編み方は今までと同じ。起こす葉、渡す葉は手順通りに、市松模様を確認しながら。

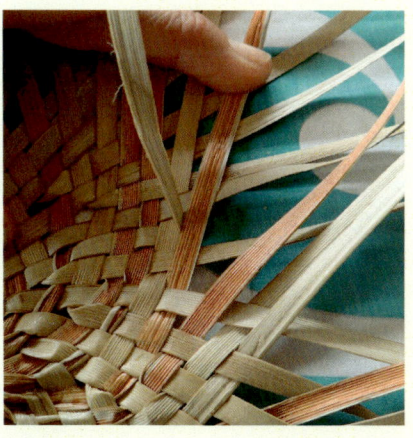

2目起こし続けると、段がずれてしまうので、1目になります。

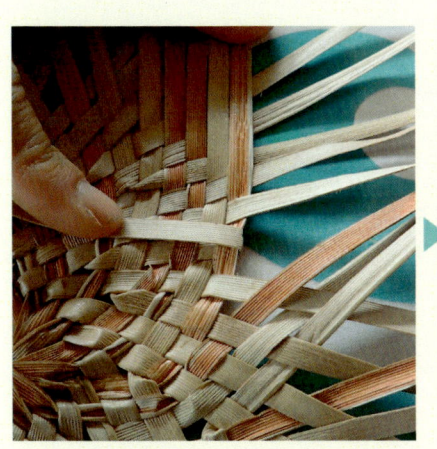

編むところがなくなってきたら、最後は自然に葉が重なるようになってきます。

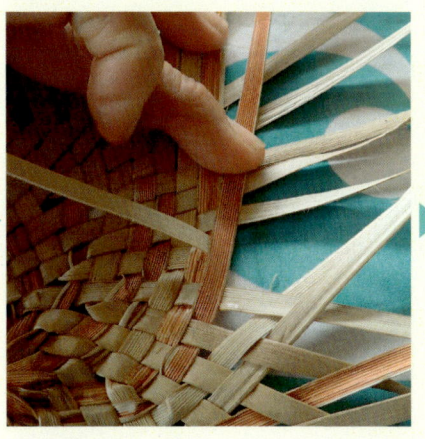

最後は2目起こす目がなくなって、自然に重なるようになります。

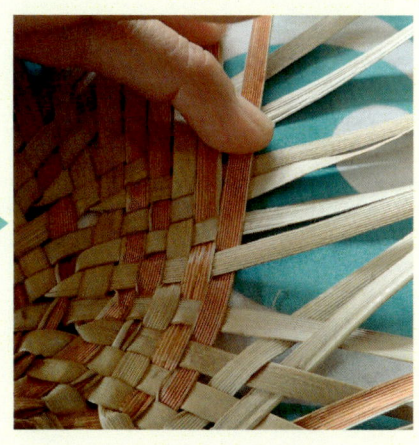

葉と葉のすき間を詰めて整えていくと、どこが編み始めかわからなくなります。

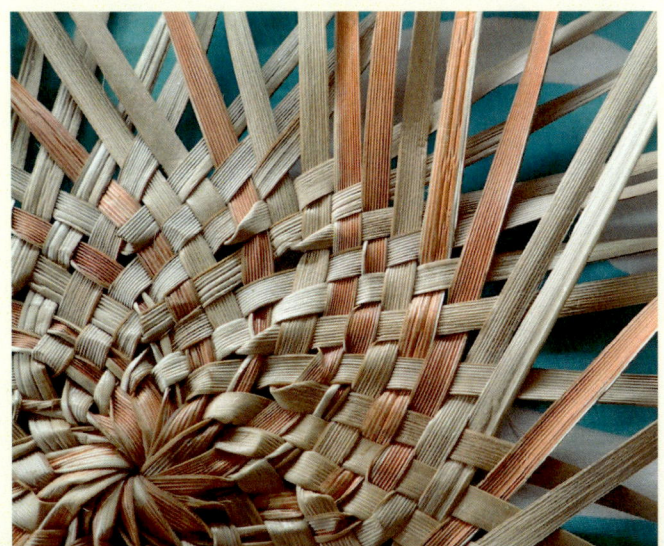

一つの段を編み終えたところ。どこから編み始めたか分からない状態が○です。

Let's try! Ryukyu Panama Hat

●増やし目の仕方をしっかりおさらい！

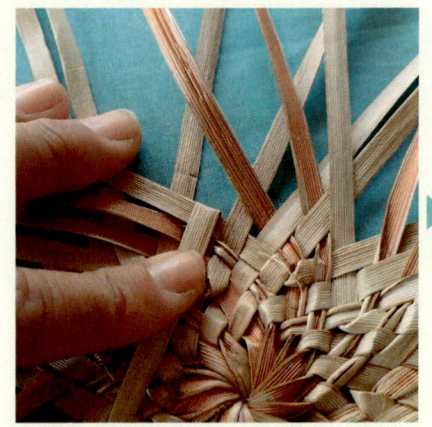

目の増やし方はどの段でも同じなので、しっかり覚えておきましょう。
下側にある白い葉を起こして中心の方へ倒します。

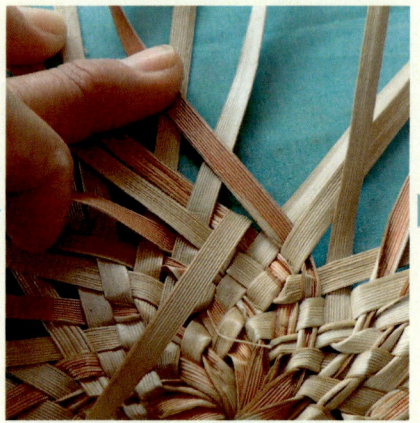

倒した白い葉の右側にある茶色の葉を、白い葉の上に渡します。
これで目を足す準備ができました。

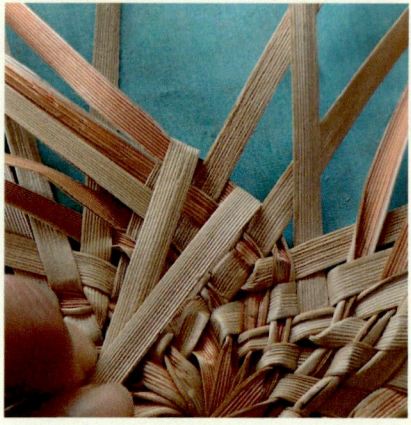

倒していた白を戻し、その両側の白い葉を倒します。
次に右隣の茶色を渡してくれば普通編み、茶色の代わりに一本足すのが増やし目になるわけです。

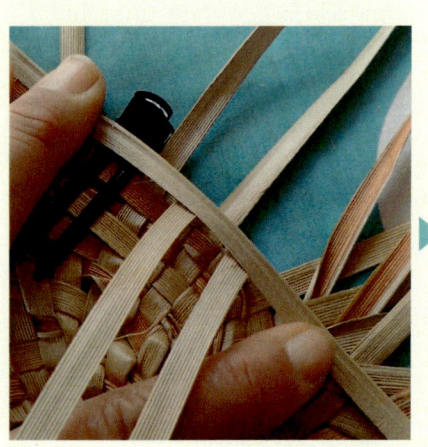

葉っぱを一本足したところ。葉の中心あたりが倒した葉の根元にくるように。

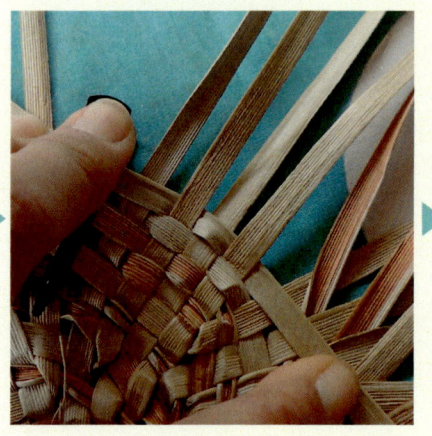

足した葉を押さえるように、倒していた白い葉を起こして戻します。

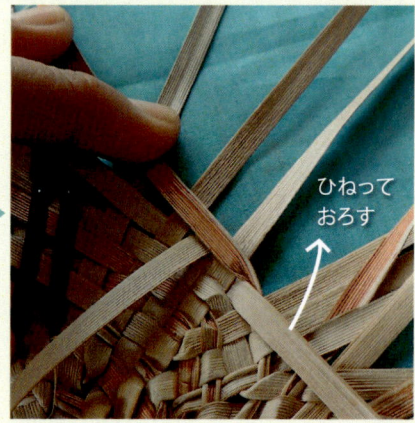

ひねっておろす

戻した白い葉の右隣の茶色を白の上・下と渡します。倒れている葉は起こし、足した葉はひねるようにして外側に下ろします。これで増やし目ができました。

5. てっぺんが編めたらクラウンを編む準備をします

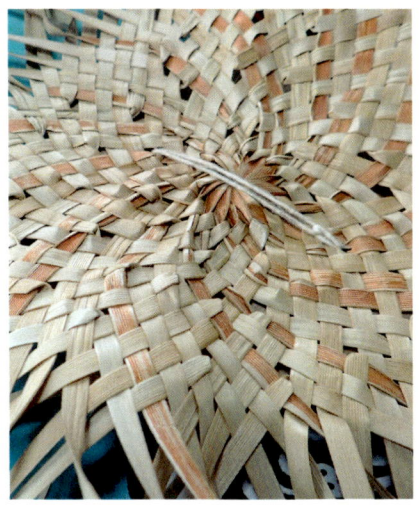

1 てっぺんの直径は
大人なら13〜14cmくらい

てっぺんが直径13〜14cmになったら、直径14cmほどの板をつけます。板には穴が開けてあり、糸を通してあります。板はダンボールやアクリル板など、ある程度強度があればなんでも構いません。

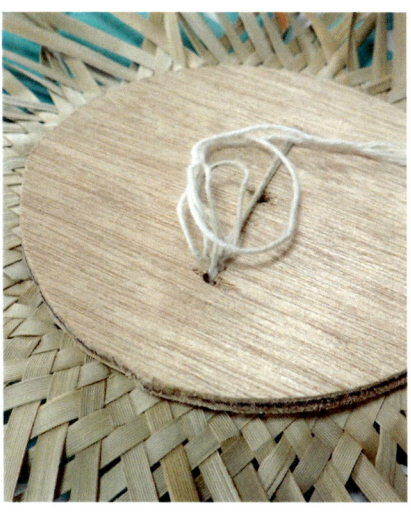

2 裏からみると
こんな感じ

これが帽子の内側になります。板は糸で止めてあります。この糸にヒモなどを引っかけて、机に固定してクラウン（帽子の山部分）を編んでいきます。

3 ヒモを使って
テーブルに固定

てっぺん部分を板2枚で挟むようにすると、テーブルとのスレ防止になってなお良いです。

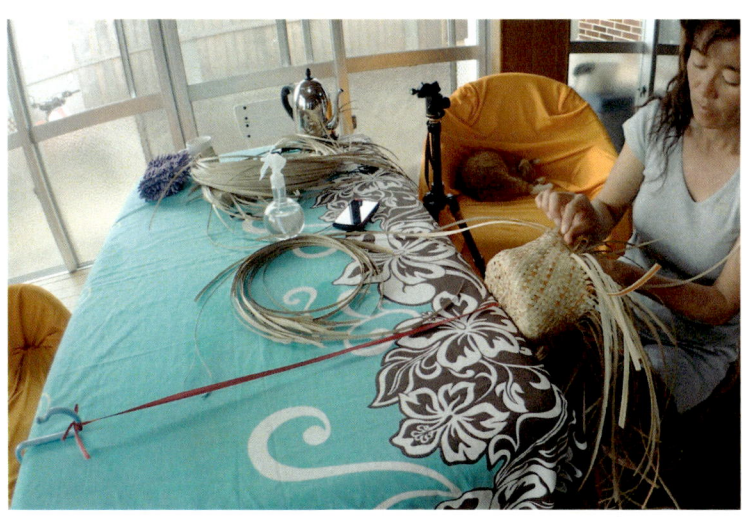

4 こんな感じで編んでいきます

私はテーブルにSカンで引っかけてヒモを固定しています。
なるべく特別な道具なしで帽子を編むバージョンです。

Let's try! Ryukyu Panama Hat

6. クラウンを編みます。増やし目なしだから楽ちん！

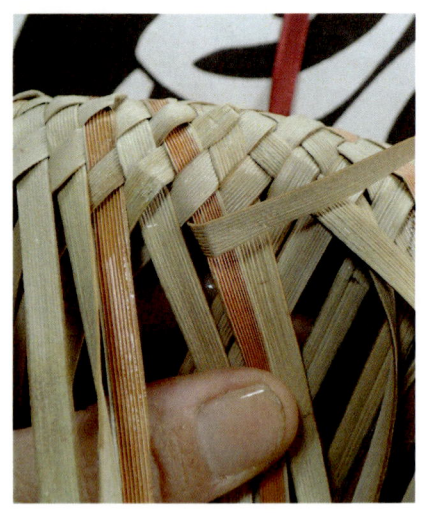

1 編み始めは
向きが変わるので落ち着いて

帽子は裏側に板が止められ、ヒモなどで机に固定されている状態です。今までと編む向きが変わるので戸惑うかもしれませんが、増やし目はないので落ち着いて進めれば大丈夫。

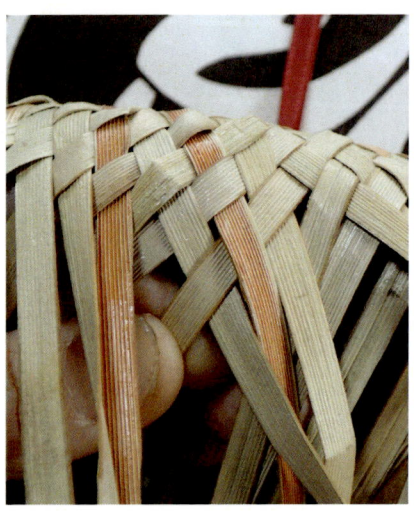

2 葉の流れと
上下をまず把握する

右に向けて流れている葉と、左に向けて流れている葉を混同しないように。今上側にあるのは、常に左→右に流れている葉です。

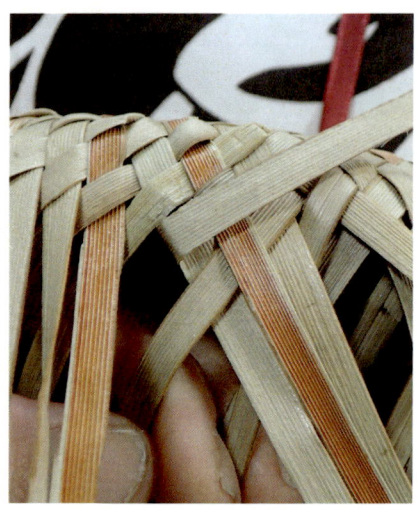

3 普通目編みを
していきます

1本起こす→起こした葉を押さえるように1本渡す→渡した葉を押さえるように、起こした葉を寝かす（写真1〜3）。

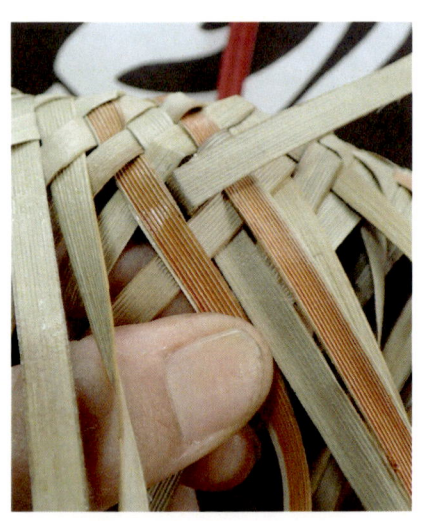

4 増やし目はないので
順番をよく見ながら

寝かせた葉の上に1本渡す→渡した葉を押さえるように、寝かせた葉を起こして、その内側の葉を寝かせる

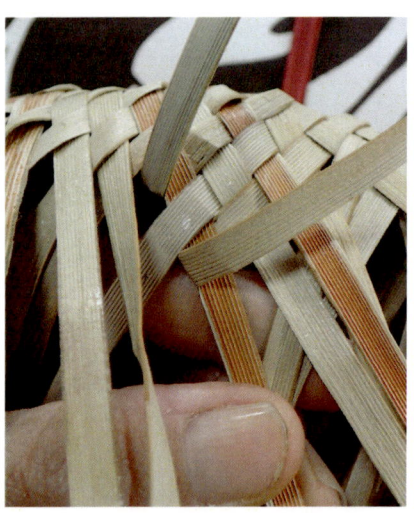

5 渡した葉を
押さえる

渡した葉を押さえたら、その両側の葉2本を起こします。

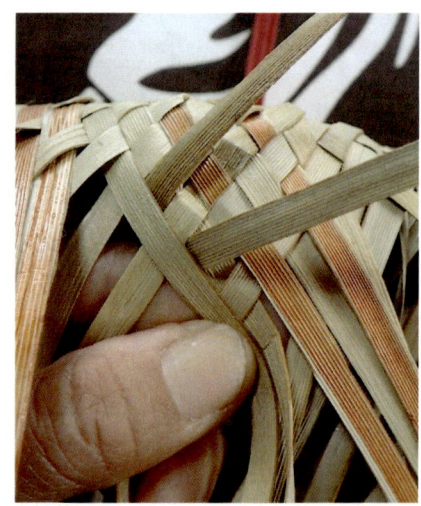

6 起こす→渡す→
押さえるように寝かすが基本

また葉を渡したら、その葉を押さえるように今起きている2本の葉を寝かせます。

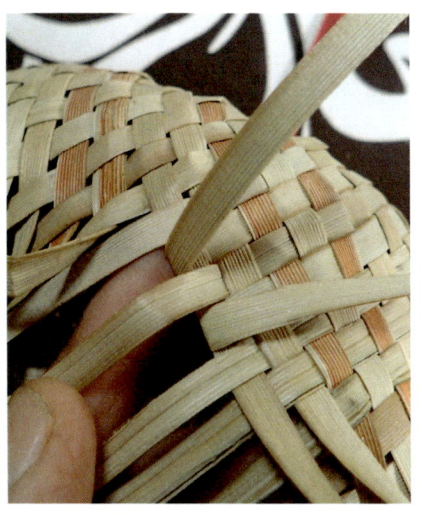
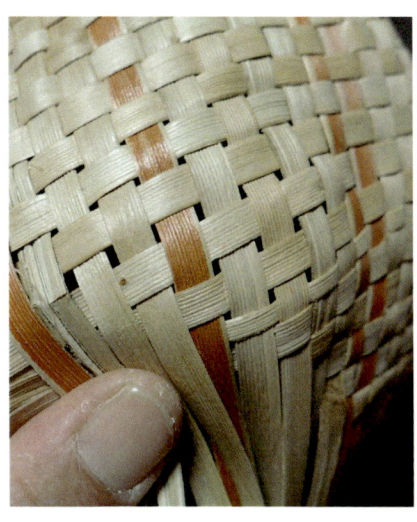
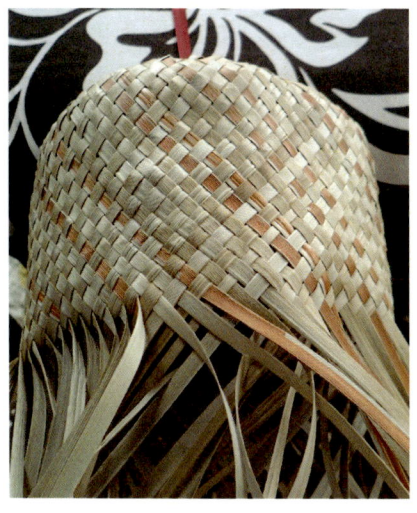

7 寝かせた葉を起こす

常に内側の隣へと作業が移動していきます。

8 数段編み終わったところ

段の立て方・閉じ方は前のページを参考に。数段編んで、高さがだいたい13cm前後になるようにしてください（段数は葉の太さや編み方の密度によって変わります）。

9 ここまで来ると帽子っぽい！

どうですか？先が見えてきて楽しくなってきませんか？このあたりまでくると余裕が出てきてるはず。あと少しです！

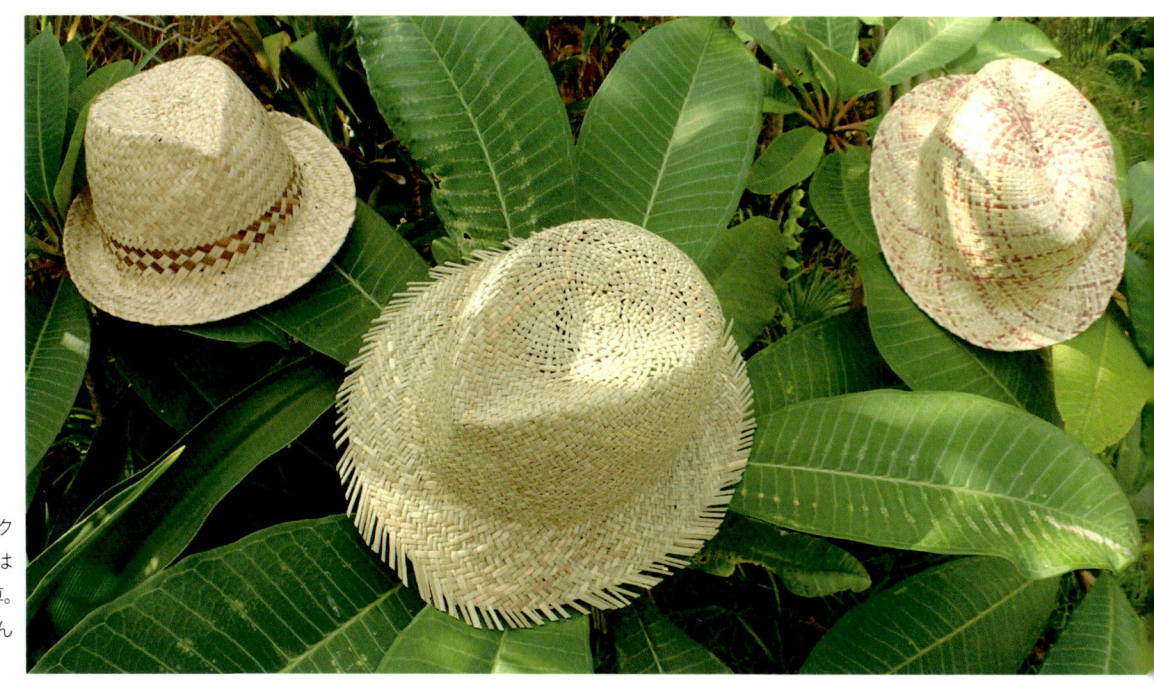

真ん中のフチがチクチクした帽子は、アダンではなくビーグ（沖縄のい草。琉球畳の材料）で編んだものです。

Let's try!　Ryukyu Panama Hat

7. クラウンからブリムへ。今度は増やし目たくさん

1 葉の右流れ・左流れを
しっかり区別して

上側に重なっている葉をすべて上に折り上げます（大変だったら作業をする少し先までだけでも）。これにより葉が見分けやすくなって作業がスムーズになります。

2 普通目1目→増やし目1目を
繰り返していく

普通編みを1目編んだら増やし目を1目入れていきます。1目ごとに目を足して、いっきに目を増やしてブリム（帽子のつば部分）を作っていきます。

3 普通目を
おさらいです。

一本起こす→押さえるように渡す→渡した葉を押さえるように寝かす、の手順で普通目を編みます。

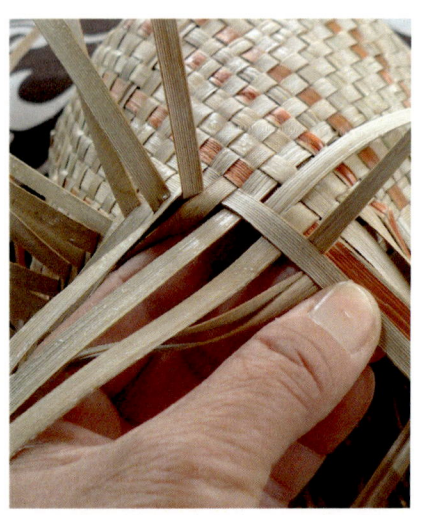

4 霧吹きで湿らせるのを
忘れずに

熱中すると手元を湿らせるのを忘れてしまいがち。常に霧吹きを側に置いて作業しましょう。

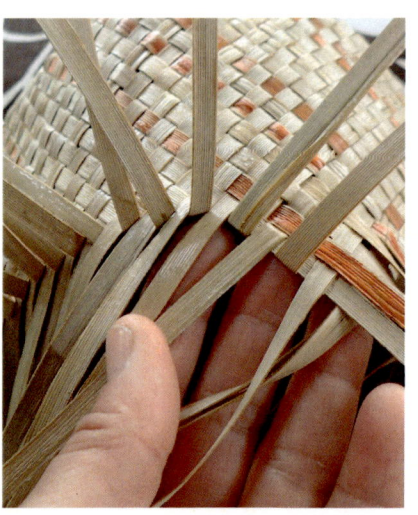

5 上の葉を織り上げると
作業がらくちん

このように上の葉をしっかり折りあげておくと作業が楽です。帽子作りは地味な作業ですが、霧吹きや確認などの手間を惜しまないでやればそれだけ楽に作業を進められます。

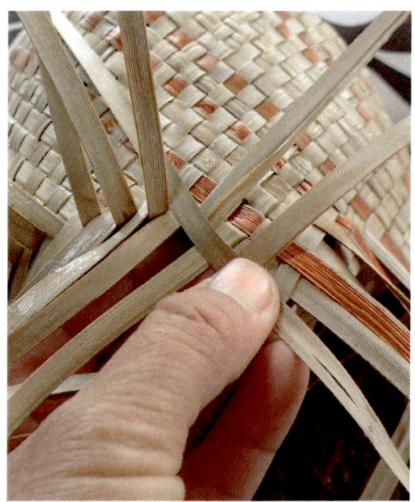

6 増やし目の仕方は
だいじょうぶ？

普通目を編んだら増やし目を編みます。新しい葉を足して目を増やしていくやり方はてっぺんを編んだ時と同じです。忘れてしまったら前に戻って確認してくださいね。

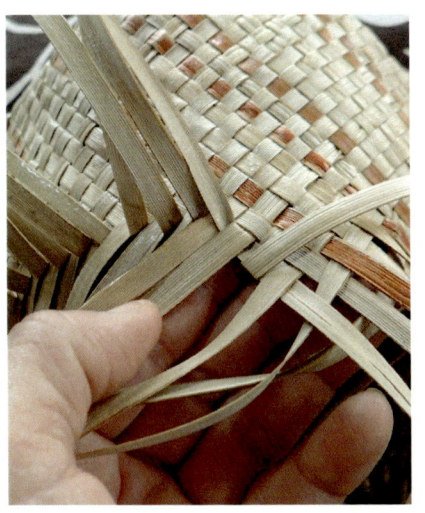

7 増やし目も ていねいに

クラウンを編み終えて、編むことに慣れてきているはずです。編み始めの時に難関だった増やし目も前より分かるのでは？一目ずつ確認しながら、丁寧に進めていきましょう。

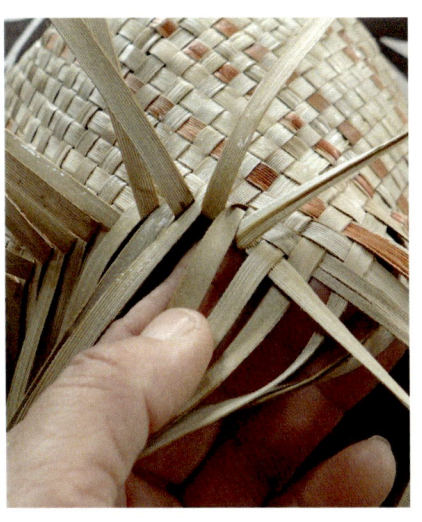

8 普通目と増やし目を 繰り返します

1目ずつ交互に編み進めていきます。時々目を手元から離して、全体を眺めてみましょう。

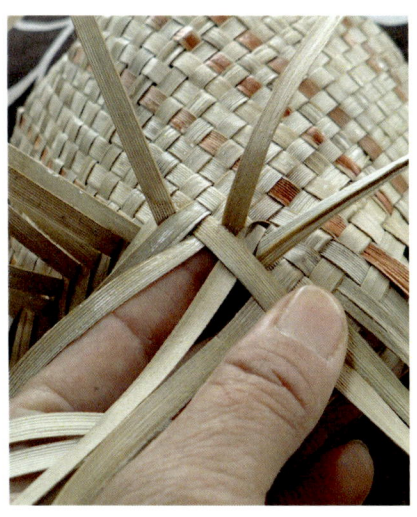

9 常に同じ引き加減に なるように

葉の引き加減が全体的に同じになるようにしましょう。引き加減がバラバラだとツレたりヨレたりしてしまいます。同じ力加減で整えながら編みましょう。

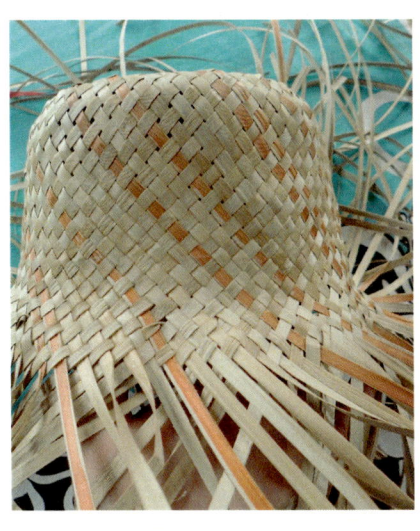

10 ブリムの1段目が できました

なんとなく裾が広がっていますね。ここまで編めたら、帽子の内側に糸で止めていた板を外しましょう。

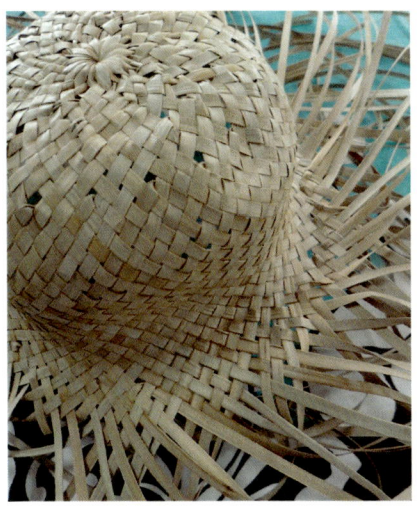

11 内側と外側を ひっくり返す

今までの内側と外側が反対になるように、帽子の表裏をひっくり返します。この状態でブリムを編んでいきます。

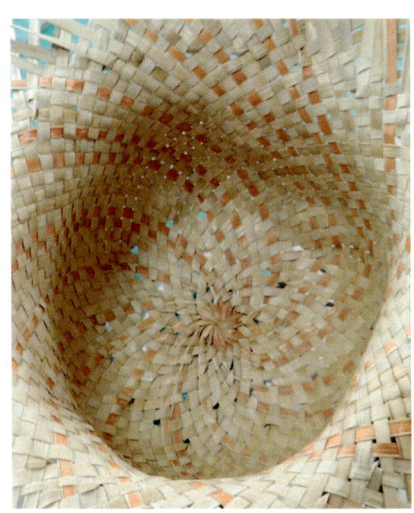

12 今までの外側が 帽子の内側になります

外側に見えていた茶色の葉が内側になっています。ブリムは何センチくらいにするか、完成を想像しておいてくださいね。

23

Let's try! Ryukyu Panama Hat

8. いよいよもうすぐブリムも完成！

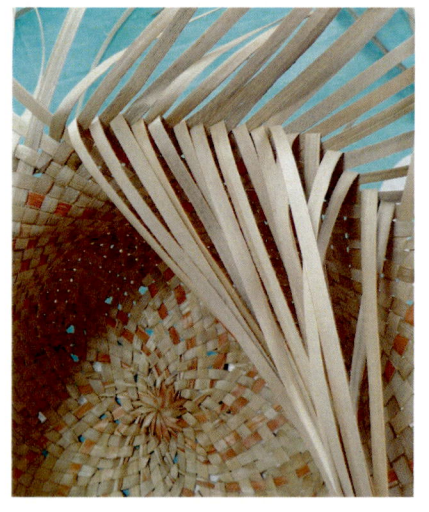

1 ブリムの裏側から見ています

上下の葉をきれいに分けると作業が楽です。目を間違えて飛ばしていないかの確認もできます。

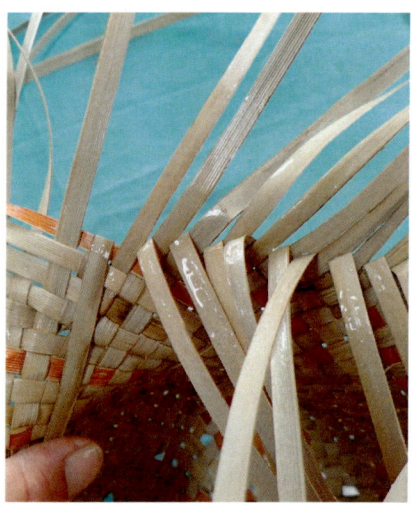

2 まずはしっかり霧吹きで湿らせて

ここまできて焦りは禁物！面倒でもしっかり霧吹きをしながら編んでください。

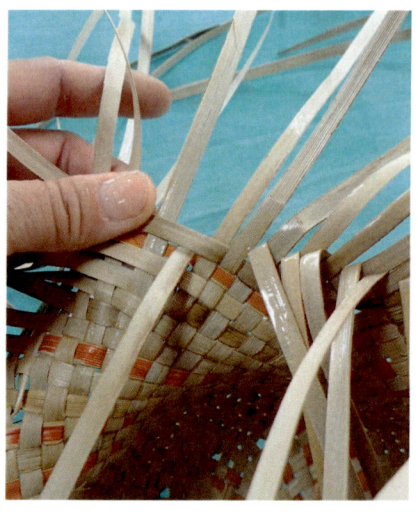

3 普通編み2目→増やし目1目で編みます

ブリムの幅は標準で8cmくらい、4段目まで編みます。2段目は普通編み2目→増やし目1目の順に編んでいきます。

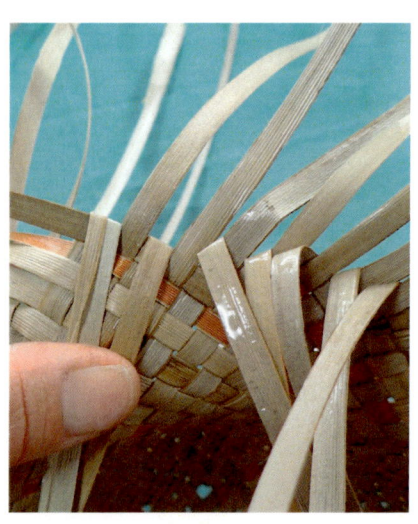

4 ここまできたらキレイに整えながら

増やし目する時に引っ張りすぎると、後で小さな隙間ができてしまいます。小さいのはいいけど、大きな穴になると悲しいので引き加減に注意してください。

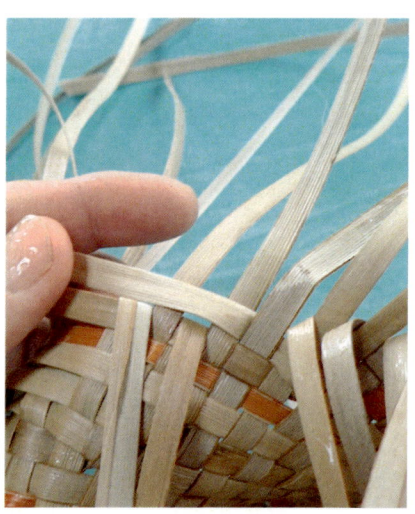

5 3段目は普通編み3〜4目に増やし目1目で

きれいにつばが広がるよう、引き加減に注意しながら。力を入れすぎると葉っぱが切れる時がありますが、切れても大丈夫。新しい葉っぱを足してリペアしましょう。

6 秘密兵器、丸い穴の板が登場

クラウン部分が入るサイズの穴を開けた板や固いダンボールがあると便利。必須ではありませんが、板をひざの上に乗せて、テーブルにたてかけて編むと作業がしやすくなります。

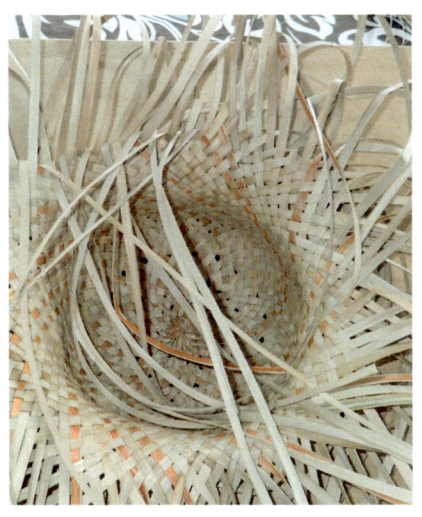

7 こんなふうに使います

こんな感じで、帽子を穴にはめて作業します。

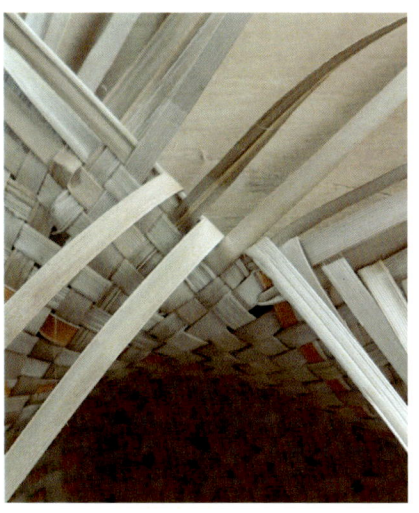

8 4段目は増やし目なしで一周

4段目になったら、増やし目をせずに普通編みで一周編みます（後でつばの始末の時に都合がいいように）

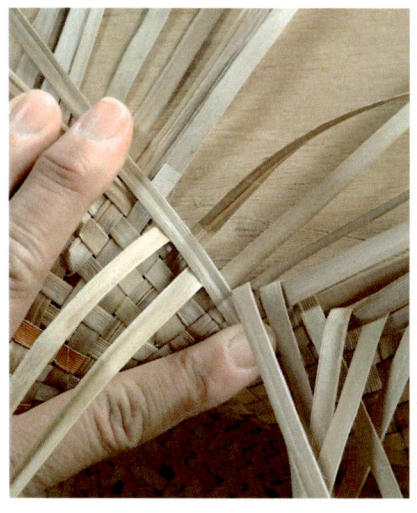

9 ツレがないか確認しながら

またまた普通目編みのおさらいです（写真9〜12）。編み方や引き加減は分かってきたところだと思いますが、ツレたりしていないか確認しながら丁寧に編みましょう。

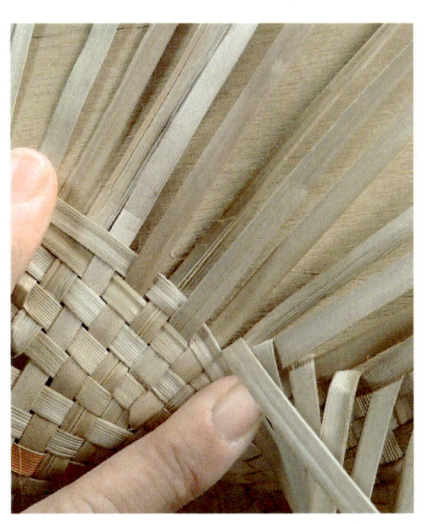

10 上下をしっかり区別しながら

右流れの葉と左流れの葉を混同しないように。混ぜてしまうときれいに編み終わりません。

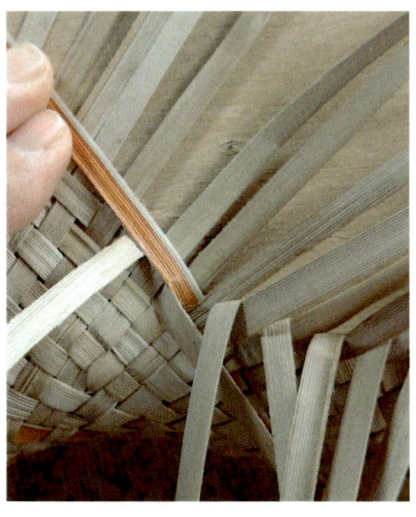

11 手元をキレイにするのが間違えないコツ

次に作業するエリアの葉を折って分けておくと、上下を混同しないですみます。

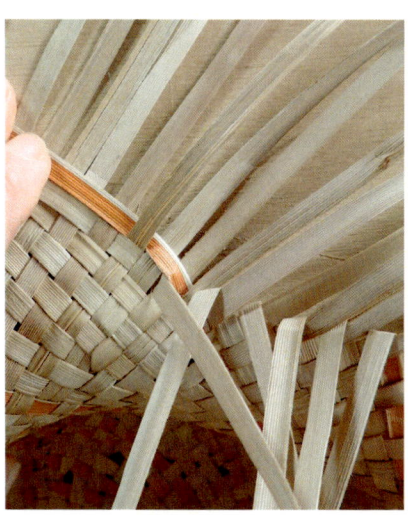

12 たまには目を離して全体を確認して

帽子の形っぽくなってきましたか？ここまで来るとちょっと急ぎたくなりますが、あえて丁寧に、ゆっくりとね。

Let's try! Ryukyu Panama Hat

9. ブリムを仕上げて、いよいよ完成！

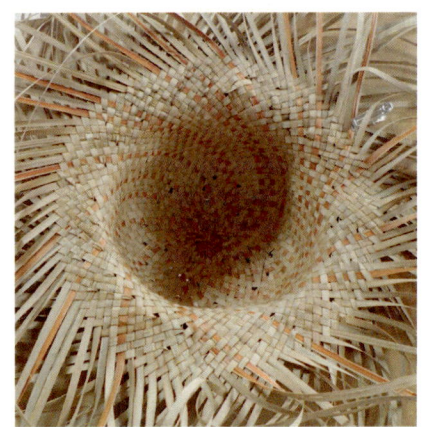

1 ブリム部分が編みあがったところ

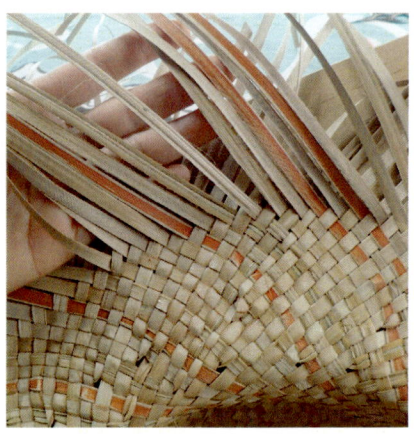

2 内側の葉と外側の葉を分けます

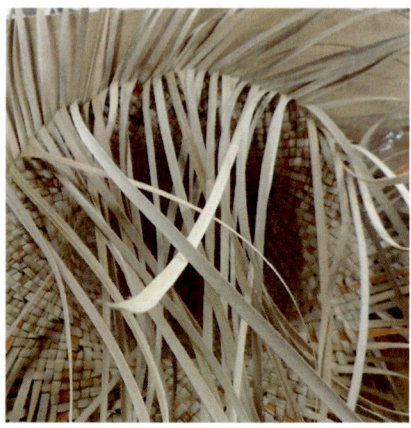

3 板から外します。1段目は内側の葉だけで作業します

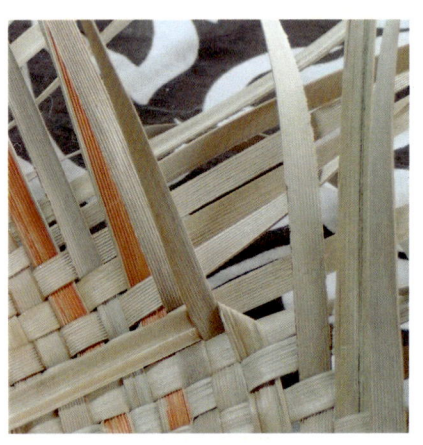

4 任意の一本を左隣の葉の下に通します

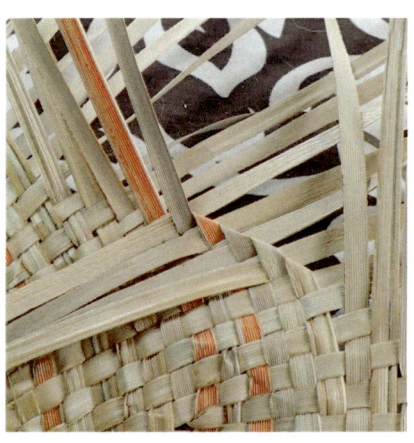

5 左隣の葉をさらに左隣の葉の下へ、と繰り返していきます

6 左へ左へと作業が進んでいきます

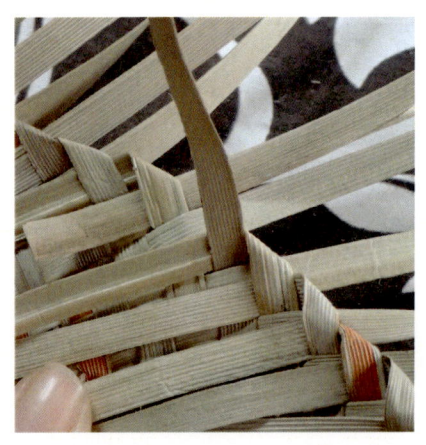

7 内側が一周終わるところ。最後の葉が立っています

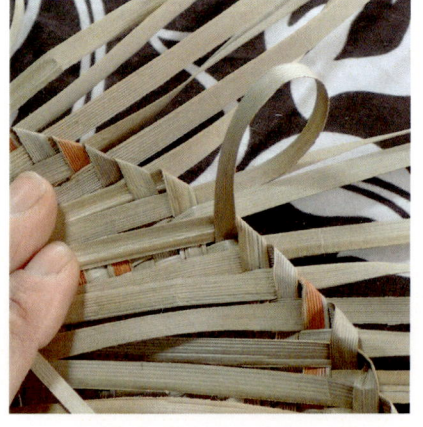

8 最後の一枚は最初に折り込んだ葉の下へ折り込みます

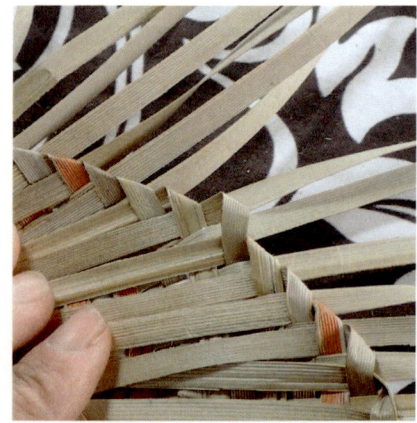

9 内側が完成。どこが最初か分からなくなれば正解！

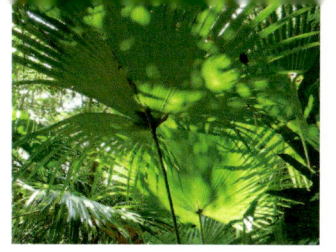

10 折り込んだ葉を
カットします

11 次は外側の葉の始末です。
まずは一枚を内側に折ります

12 内側の葉にかぶせるように
折り込んで2目程くぐらせます

13 数目折り込んだところです。
すべての葉を同じように

14 全部折り込みました。
葉先があまっています

15 余った葉を目立たないように
ラインを揃えてカットしたら…

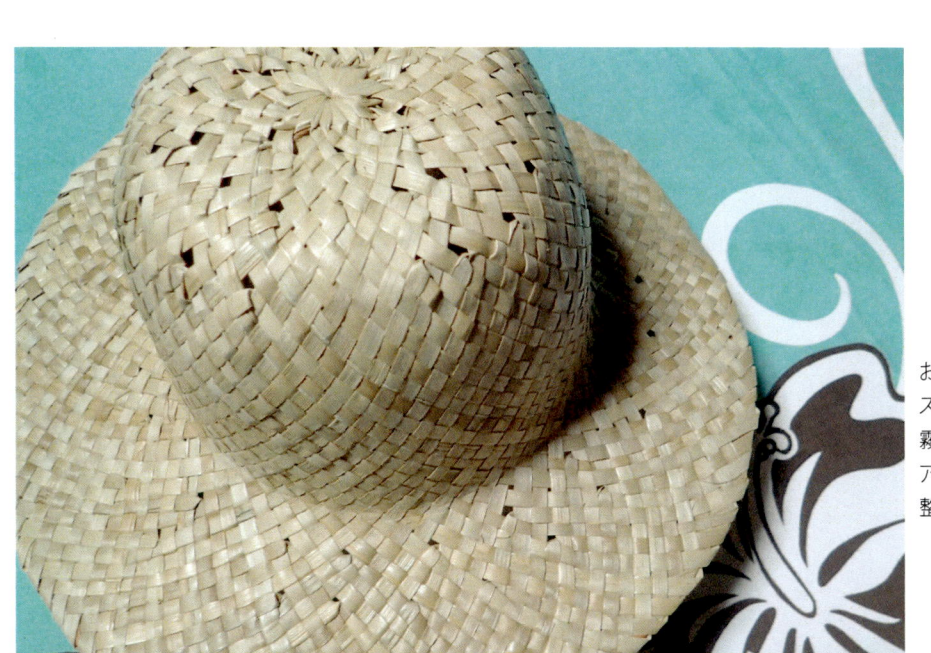

でき上がり!

お疲れさまでした!
スチームアイロンか、
霧吹きで湿らせてから
アイロンをかけて形を
整えましょう。

History of Ryukyu Panama Hat

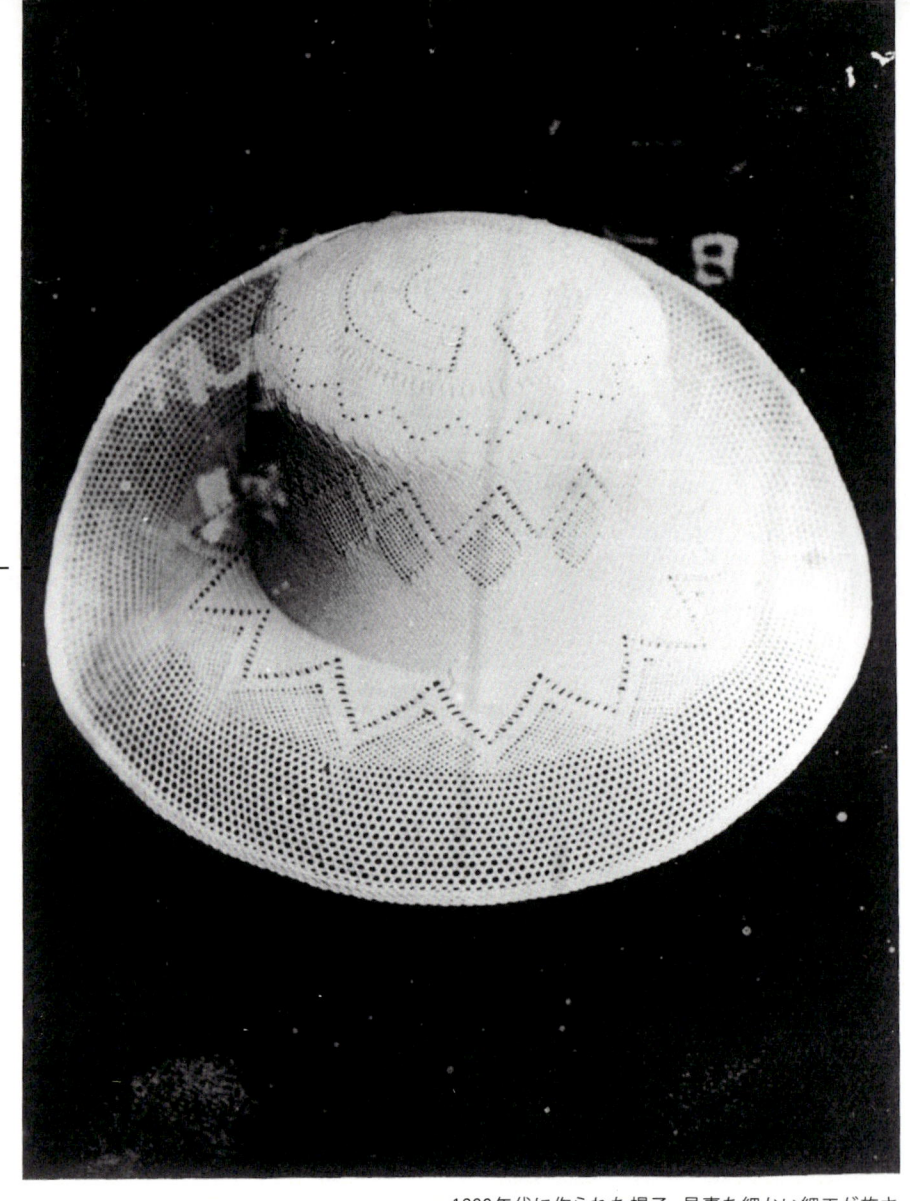

1900年代に作られた帽子。見事な細かい細工が施され、高級品として海外へ輸出されていました。1901年の琉球新報にはアダン葉細工見習い300名募集の広告が出されており、多くの人が従事していた事が伺えます。

1900年頃　沖縄ではアダンの葉を材料とした帽子編みが
盛んに行われていました
最盛期には約9万人もの人が従事し　3万人ほどの
編み手がいたと記録に残っています
葉巻入れ　大小のカゴ　カバンなど色々なものが作られて
ヨーロッパやアメリカに輸出されて
一時はとっても流行りの仕事だったそうです

泡盛　サトウキビに次ぐ大きな産業として盛んだった帽子編みは
戦争を挟んだこと　他の素材が出現したことなどにより
急速に衰退してしまいます
当時の編み手はすでにいなくなり　現在では帽子編みの
歴史があったことを知っているのは県内の高齢者の一部のみ
県外の人にはほとんど知られていないのが実情です

県内の人すら帽子編みを忘れ去っていく中

伊江島のおばあちゃん達3名ほどが帽子を編み続けていたのが
1980年頃　ちょうどその頃　本部へ移住してきた
加藤和子さんという東京出身の女性がアダンの帽子に出会い
この技術を自分の勉強のためと　後継の誰かのために
『ボーシクマー』という本に残したのが1999年のことでした

そして2015年　当時のことを記憶している
おばあちゃんが　その頃の事を教えてくれました
それが伊江島の3人のうちの一人、中原美代さん
100歳を過ぎているおばあちゃんが元気で100年近く前のことを
話してくれるなんて　さすが長生き沖縄バンザイ！

おばあちゃん達がおしゃべりしながら
次世代へ繋ぎたいと願ったアダンの帽子編みは
100年の時を超えてどうにかやっとギリギリセーフで
その糸をつなぐことができました

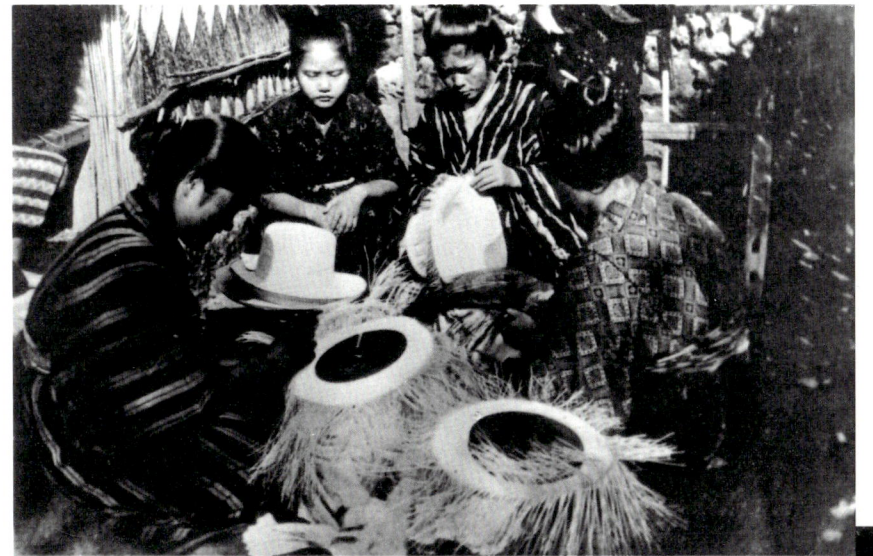

戦前の様子

戦前、まだ人々が着物を着ているころ。名護博物館紀要『あじまぁ』（1988年版）に、アダン葉帽子の誕生から隆盛・衰退、労働としての帽子編みなど、アダン葉帽子編みについての記載があります。

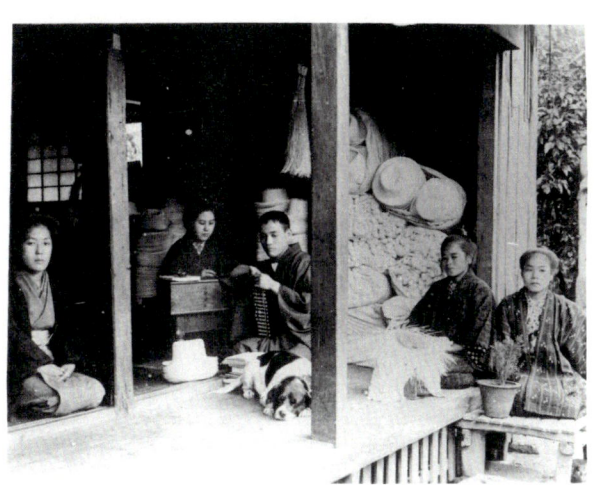

神戸の寄琉商人、片山徳次郎がアダンの帽子編みを広めました。片山は1903年に帽子製造工場を設立。工場で編む他、個人の家に集まって数人で編むグループも相当数あったようです。従事者は最盛期には約9万人いたそうです。

戦後の様子

服装が洋装の人の姿も見えます。戦後帽子編みは急速に衰退の道を辿っていくのですが、まだこのように産業として行われていた事が分かります。

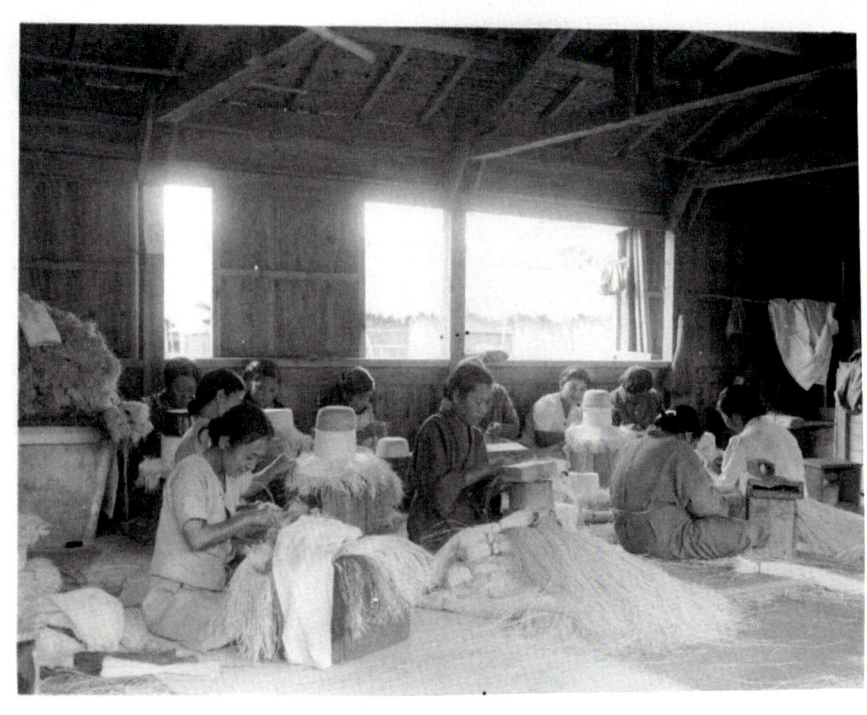

写真提供：那覇市歴史博物館

ボーシクマー
―アダン葉帽子の編み方―

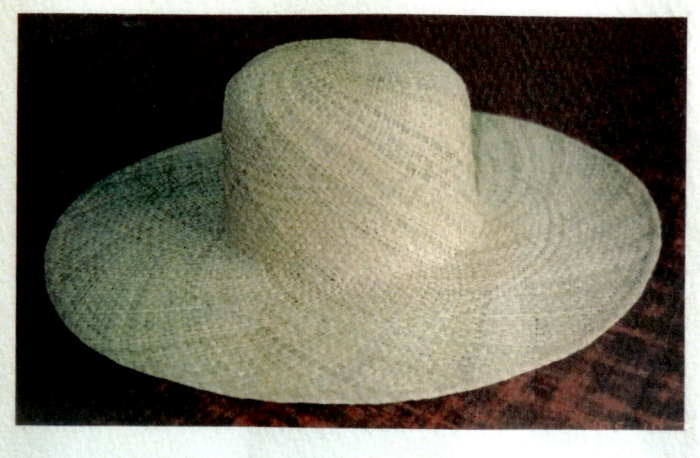

監　　修：東江ふく、中原美代、知念 梅
編集・写真：加藤和子

編集協力：暮しの手帖社

History of Ryukyu Panama Hat

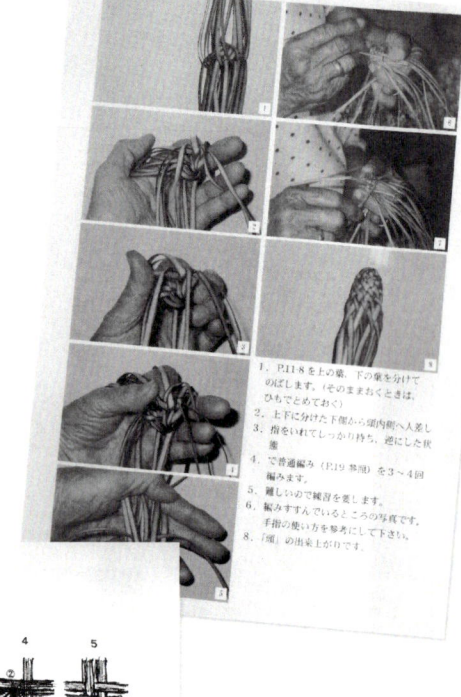

1999年に加藤和子さんが出版した『ボーシクマー』
50冊だけ印刷され　琉球大学付属図書館に蔵書されています

ボーシクマーとは帽子編みを指す言葉
葉を採る時期　採り方　採った葉を茹でて　乾燥させ
なめし　細く裂き　どのような道具を使って編むのかが
詳しく解説されています

伊江島で加藤さんが手ほどきを受けたおばあちゃん達も
現役で帽子を編んでいた職人ではなく
おばあちゃん達が60歳を過ぎたころに
90歳近いおばあちゃんから教わったということ
フェリーで本部から伊江島に通い詰めたこと
そしてアダン葉帽子作りから　ものを生み出すことの
楽しさと醍醐味を知ってもらいたい
という加藤さんの想いが書かれています

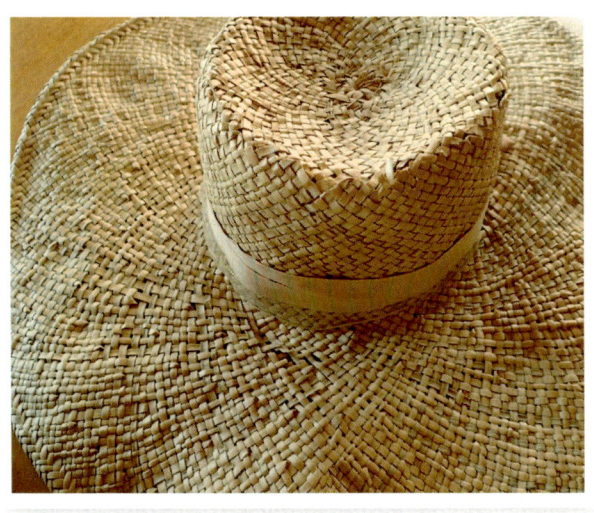
中原美代さん作の帽子　農作業用にかぶっていたそう

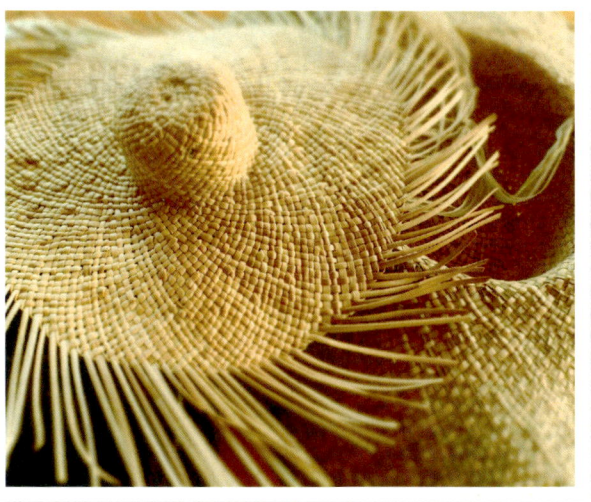
伊江島の売店で売っていたというミニチュアの帽子は1960年代のもの

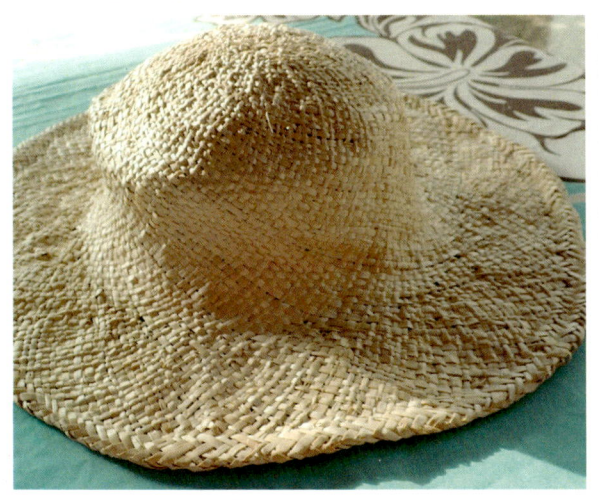
1960年頃の月桃で編んだ帽子

アダンの帽子を編んだ後で藍染めしたもの　加藤和子さん作

中原美代さん作　婦人帽と呼ばれていた
女性用のつば広タイプ
飾り模様が編みこまれています

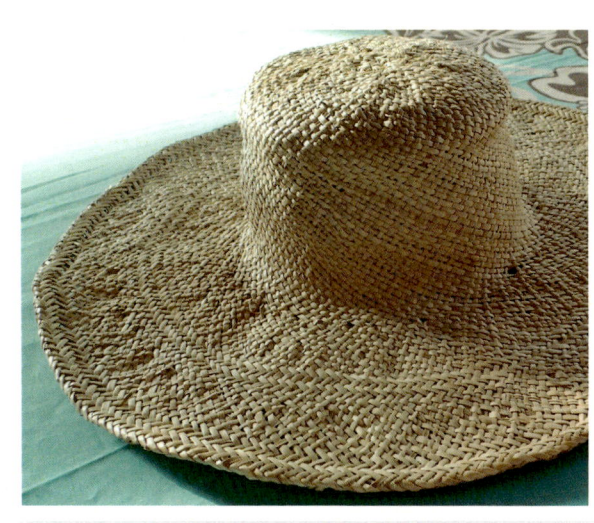

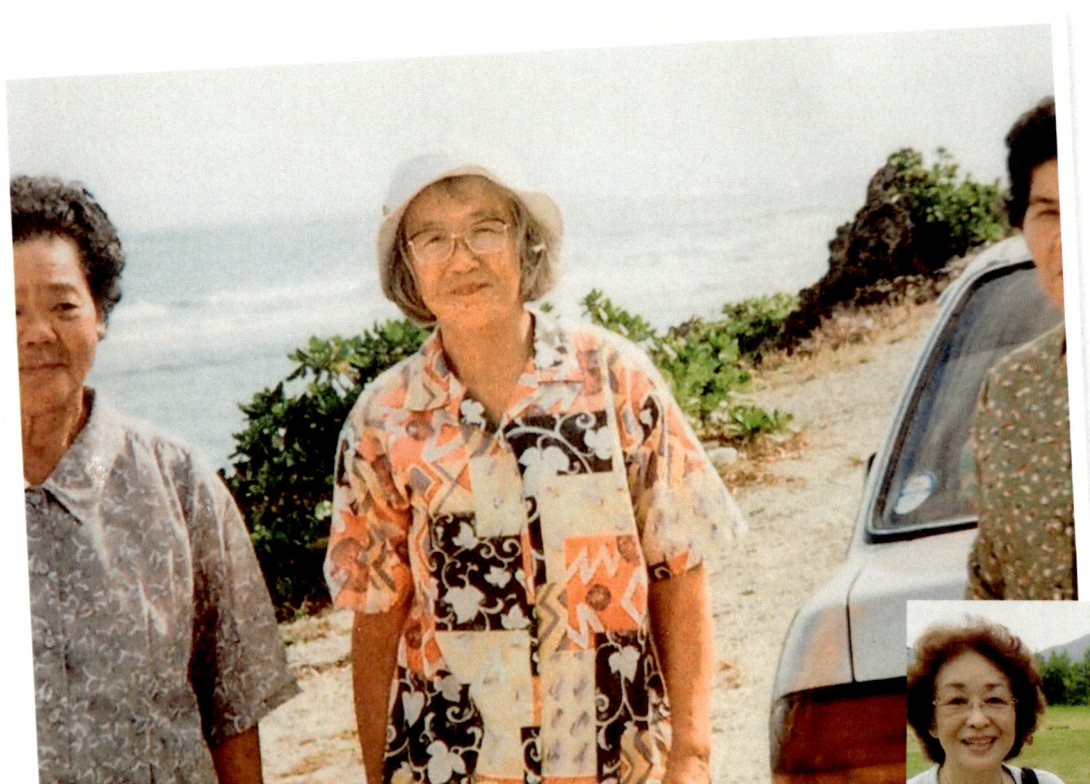

History of Ryukyu Panama Hat

加藤和子さん、従姉妹の清水節子さんと

琉球レジェンド　加藤和子さん

加藤和子さんは1927年生まれ　渋谷出身
魚類寄生虫の研究者でもあり　釣りのために葉山へ移住
アメリカ暮らしもして　50歳を過ぎて沖縄の本部へ移住します
アメリカで覚えたスコーンやパン　ケーキの作り方などを
本部の人へ広め　藍染めの工房もしていました
セスナのライセンスもアメリカ滞在中にとり
自家用機を飛ばせていたそう
当時の女性としては　とびきりの行動派でおてんばだったそうです

和子さんと　伊江島で帽子編みをしていた
おそらく最後の3人が出会うことがなければ
帽子編みの素晴らしさを見出してもらうことは叶わず
その技術も途切れていたかもしれません

琉球パナマ帽に出会った和子さんは　その魅力に夢中になり

残しておくべき価値があるものだとして
本部から伊江島へフェリーで通い詰め
3人のおばあちゃん達から帽子編みの手ほどきを受けました
そしてその知識を『ボーシクマー』という本に残したのです

ただただ帽子を編むことが楽しかった　と和子さんは言います
もう誰も作ることはないかと思っていた帽子編み
復活させて引き継いでくれてありがとうねー
と喜んでくれました

和子さんが本部で広めたパンやスコーンや藍染めは
今も引き継がれ　本職としている方もいます

和子さんやおばあちゃん達が残してくれた琉球パナマ帽子も
新しい伝統として引き継いでいくから　安心してね

「もうねー　楽しくて楽しくて
退職したら帽子編みたいってずーっと前から思っていたわけ
忙しくてね　小学校の教師をしていたから　伊江島のね

学校を退職したら暇でしょ
子供達からはゆっくりしなさいと言われたんだけどね
お友達と毎日ね　売店のオバァのところに通ってからさ
オバァは80歳過ぎていたんだけど　どうにか教えてもらってね
毎日毎日　自転車で葉っぱを採りにいって
お友達とおしゃべりしながらね
小さい帽子なんかを編んで　おみやげやさんで売っていたのよ

誰かにさー　教えていきたかったんだけども
難儀でしょ　トゲもあるしね　なかなか誰も覚えきらんでからね
もう仕方ないから　自分たちだけで楽しんでいたわけ

あなた手紙くれたでしょ　待っていたのよ
会いに来るって書いてあったからね　返事書きたかったんだけど
あなたが先に来てくれたから

待っていたのよー　あなたが来るのを
あなた　伊江島の孫に教えにきてちょうだい」

●　　　　　　　　　●

1915年生まれの美代さんは　伊江島で育ち
教職をリタイアしてから　帽子編みを習ったそうです
おそらく最後の3人　美代さんと　フクさん　梅さんが
誰にでも教えるというスタンスでいてくれたから
和子さんに教えてくれていたから
一旦は消滅しかかった帽子編みは　どうにか消えずにすみそうです

伊江島のおばあちゃん　中原美代さん

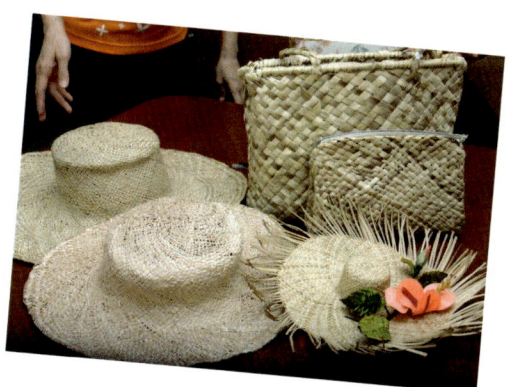

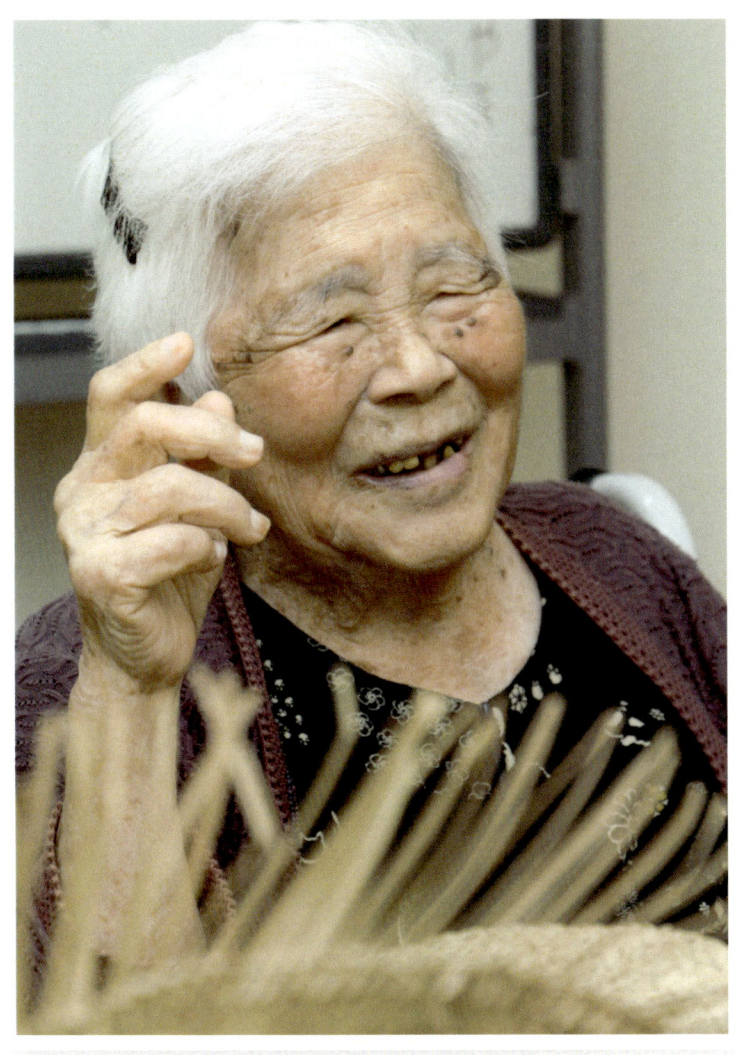

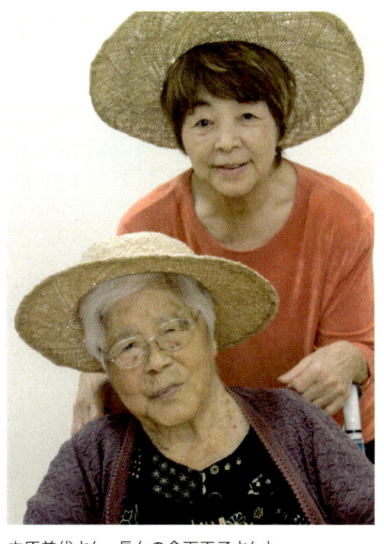

中原美代さん、長女の倉下正子さんと。
上の写真の帽子やバッグは美代さんの作品

写真提供：沖縄写真デザイン工芸学校（P33）

3万人いたボーシクマーの人達とこれから帽子編みを志す人へ

和子さんが帽子編みに出会っていなければ
美代さんたちが和子さんへ教えていなければ
ほんとに途切れていたはずね
おばあちゃんたちが惜しむことなく教えてくれた帽子編みは
首の皮一枚でつながって　消滅しないで済みそうだよ

おばあちゃんたちのスタンスを受け継いで
私も多くの人に帽子編みを楽しんでもらいたいと思ってる
「誰かに伝えたかったんだけどね　時代があれでしょ
もう誰も　こんな面倒なことする人いなくてね
だってほら　今は安く帽子は買えるからね」
美代さんはそう言ってたけど
自然のものだけで帽子を作り出せる面白さを
みんなに感じてもらいたいもんね

私が興味を持って　面白がって始めただけのことを
支援してくれる多くの人がいたおかげで　こうしてどうにか
資料に残すところまでたどり着くことができました
関わってくださった皆さん　本当にありがとうございます

この本では1900年当時の編み方や道具をアレンジして
より簡単に帽子を編めるようにしています
もちろん　本来の琉球パナマ帽の編み方も把握しているので
昔ながらの編み方を知りたい方　勉強したい方は連絡ください

環太平洋の島々には　同様の文化が残されています
沖縄でもこれが新しい伝統の始まりとなったらいいなと
思いつつ　とりあえずはこの一冊を通して
沖縄にこんな技術があったのねと
お茶でも飲みながら話のネタにしていただけたらうれしいです

アダンだけではなく　月桃　バナナ（芭蕉）
ビーグ（い草）など他の素材を使っても
素敵な帽子を作ることができます
県外の方で材料が手に入らないなどお困りのことがあれば
質問　相談などお気軽にご連絡くださいね

jnmrfantastic@gmail.com
木村麗子

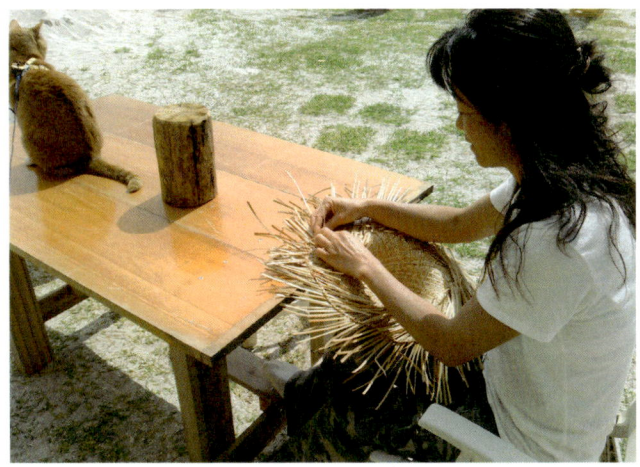

■ この本の内容等に関するお問い合わせは…
ブルーフィールド久米島　http://www.bluefield-kumejima.com

久米島の風に吹かれながら直接帽子編みを習いたい方、空を飛んでみたい方、ただ遊びに来たい方も大歓迎。
パナマ帽の材料キットの通信販売や、出張での帽子編み講習会などもお気軽にご相談ください。
一つ一つ手編みなのでお時間はかかりますが、帽子の受注製作も承ります。

アダンの葉で編む　琉球パナマ帽の作り方

発行日	2016年5月20日　初版第一刷
	2022年8月10日　第三刷
定価	本体1700円＋税
著者	木村麗子
発行者	窪田和人
発売元	株式会社　林檎プロモーション
	〒408-0036 山梨県北杜市長坂町中丸4466
	TEL：0551-32-2663　FAX：0551-32-6808
製作	園田加恵
協力	那覇市歴史博物館
	沖縄写真デザイン工芸学校
印刷製本	大村紙業株式会社

Copyright © 2016 by Reiko Kimura
All rights reserved.
Printed in Japan

本書の無断複写は、著作権法上での例外を除き
禁じられています。また、私的使用以外のいかなる
電子的複製行為も一切認められておりません。

SPECIAL THANKS TO…

yottoooo・高田直美・Tomoe Yasu・たまこ・Kaolu・はる・クリン・Pochi・ゆきちゃん・やすえみ・じゅんこ・徳光なほこ・坂下雅紀与・りみ・Tibikuro・かなかな蝉・平野貴也・OyabinSun・川田実佐子・KaoruNakano・robirobimiyuki・Tooru・田中慶太・ジャムおばさん・Arran・澤広貴・棚木山田正名・Naogoro・海賊・rimano・Nozomu・nyan・Mariya・恵子・ぎんた・稲垣強・よっしー・エリカ・KazuyoChii・吉武正博・maki・こばやしまさお・與那嶺雄希・はくちゃん・高橋ひろ子・小栗聖貴・みどり・安倍章吾・入木憲一・園田加恵・Kazuhito Kubota・小倉由美子・小野寺啓・中村円馨・木下学・森本さつき・宮平昌哉・大城美津江・屋良治・小森さちよ・藤縄浩美・上原顕蔵・北川健吾・あきばけいご・杉原としゆき・サボウワタナベヒロシ・デイリーインフォメーション・NPO法人SUPUスタンドアップパドルユニオン